动漫·电脑艺术设计专业教学丛书暨高级培训教材

Audiovisual Linguistics
视听语言

孙立昂 编著

中国建筑工业出版社

图书在版编目（CIP）数据

视听语言／孙立昂编著.—北京：中国建筑工业出版社，2010.7
（动漫·电脑艺术设计专业教学丛书暨高级培训教材）
ISBN 978-7-112-12258-5

I.①视… II.①孙… III.①电影语言 IV.①J90

中国版本图书馆CIP数据核字（2010）第134239号

本书系统归纳了视听语言的基本概念，详细论述了镜头的概念、场面调度的知识、剪辑和声音的知识。本书运用简单浅显的语言和大量生动易懂的图例及影片片段，对视听语言的元素及其表现形式作了较为清晰的表述，可使学生了解镜头组接及声画结构的理论和技巧。掌握视听语言的基本知识，建立正确的影视思维方式。

本书可作为高校影视动画专业和影视多媒体专业教材，也可供对该领域有兴趣的读者使用。

责任编辑：陈　桦
责任设计：赵明霞
责任校对：王　颖　王雪竹

动漫·电脑艺术设计专业教学丛书暨高级培训教材
视听语言
孙立昂　编著

*
中国建筑工业出版社出版、发行（北京西郊百万庄）
各地新华书店、建筑书店经销
北京美光制版有限公司制版
北京方嘉彩色印刷有限责任公司印刷

*
开本：880×1230毫米　1/16　印张：9¼　字数：370千字
2010年8月第一版　2010年8月第一次印刷
定价：49.00元
ISBN 978-7-112-12258-5
（19515）

版权所有　翻印必究
如有印装质量问题，可寄本社退换
（邮政编码　100037）

《动漫·电脑艺术设计专业教学丛书暨高级培训教材》编委会

编委会主任：徐恒亮

编委会副主任：张钟宪　李建生　杨志刚
　　　　　　　刘宗建　姜　娜　王　静

丛书主编：王　静

编委会委员：徐恒亮　张钟宪　李建生
　　　　　　杨志刚　刘宗建　姜　娜
　　　　　　王　静　于晓红　郭明珠
　　　　　　刘　涛　高吉和　胡民强
　　　　　　吕苗苗　何胜军　王雪莲
　　　　　　李　化　李若岩　孙立昂
　　　　　　孙莹飞　马文娟　马　飞
　　　　　　赵　迟　姚仲波

序

在知识经济迅猛发展的今天，动漫·艺术设计技术在知识经济发展中发挥着越来越重要的作用。社会、行业、企业对动漫·艺术设计人才的需求也与日俱增。如何培养满足企业需求的人才，是高等教育所面临的一个突出而又紧迫的问题。

我们这套系列教材就是为了适应行业企业需求，提高动漫·艺术设计专业人才实践能力和职业素养而编写的。从选题到选材，从内容到体例，都制定了统一的规范和要求。为了完成这一宏伟而又艰巨的任务，由中国建筑工业出版社有机结合了来自著名的美术院校及其他高等学校的艺术教育资源，共同形成一个综合性的教材编写委员会，这个委员会的成员功底扎实，技艺精湛，思想开放，勇于创新，在教育教学改革中认真践行了教育理念，做出了一定的成绩，取得了积极的成果。

这套教材的特点在于：

一、从学生出发。以学生为中心，发挥教师的主导作用，是这套教材的第一个基本出发点。从学生出发，就是实事求是地从学生的基本情况出发，从最一般的学生的接受能力、基础程度、心理特点出发，从最基本的原理及最基本的认识层面出发，构建丛书的知识体系和基本框架。这套教材在介绍基本理论、基本技能技法的主体部分时，突出理论为实践服务的新要求，力争在有限的课时内，让学生把必要的知识点、技能点理解好、掌握好，使基本知识变成基本技能。

二、从实用出发。着重体现教材的实用功能。动漫·艺术设计专业是技能性很强的专业，在该专业系统中，各门课程往往又有自身完整而庞大的体系，这就使学生难以在短期内靠自己完成知识和技能的整合。因此，这套教材强调实用技能和技术在学生未来工作中的实用效果，试图在理论知识与专业技能的结合点上重新组合，并力图达到完美的统一。

三、从实践出发。以就业为导向，强调能力本位的培养目标，是这套教材贯彻始终的基本思想。这套教材以同一职业领域的不同职业岗位为目标，以培养学生的岗位动手操作应用能力为核心，以发现问题、提出问题、分析问题、解决问题为基本思路。因此，各类高校和培训机构都可以根据自身教育教学内容的需要选用这套教材。

教育永远是一个变化的过程，我们这套教材也只是多年教学经验和新的教育理念相结合的一种总结和尝试，难免会有片面性和各种各样的不足。希望各位读者批评指正。

徐恒亮

北京汇佳职业学院院长，教授，中国职业教育百名杰出校长之一

前言

影视动画已经成为人们生活中一个自然而重要的生活组成，我们对电影电视都非常熟悉，以致常常忽视电影电视作为一种语言的存在。影视给人以无需学习的印象，但事实上，有较高视听文化的人可以从给定的视听语言材料中读解出更多的信息。

当今，一个从文字语言文化向视听语言文化的世界转移已经大规模的展开了，作为以后从事影视动画工作专业的学生来讲，很好地掌握视听语言是非常必要的。

作者根据教学的特点，结合多年从事影视后期制作和教学的经验，对视听语言教材做了认真而切合实际的研究，对于学生在学习中遇到的问题进行了整理，同时，在借鉴中外文献的基础上完成了本书的编写。

本书以视听表达的方法，通过对实例由浅入深的分析，将抽象的理论具体化，从而达到熟练掌握视听语言的基本概念和应用方法之目的，进而提高影视鉴赏能力和创作能力。

全书共分5章。第1章讲述视听语言的基本知识。第2章讲述场面调度的知识，通过介绍演员调度和镜头调度，使学生了解拍摄影视节目时，需要考虑哪些方面的知识。第3章讲述剪辑，在这一章里没有探讨剪辑的技巧，只是要让学生了解有了大量的完美素材，是如何连成动人影片的。第4章讲述声音的相关知识，从音效、音乐和语言三个方面诠释声音对于影视的作用。第5章是用前面学过的知识综合分析一部影片，用来巩固学生所学到的知识。

在编写本书的过程中，得到了唐勇战教授、孙连成、谈正言、王静、郭燕、刘涛、张宁、梁乐等老师的帮助和支持，在此表示诚挚的谢意。同时对参考文献的作者表示感谢。

由于作者的水平有限，书中难免存在错误和不足之处，恳请读者和专家批评指正。

编者
2010年7月

目录

第1章 视听语言的基本知识

1.1 视听语言的概述　　/ 2

1.2 视听语言的特点　　/ 4

1.3 镜头的职能　　/ 6

1.4 景别　　/ 7

1.5 角度　　/ 12

1.6 镜头拍摄　　/ 14

1.7 光线　　/ 18

1.8 影调　　/ 20

习题　　/ 20

第2章 场面调度

2.1 镜头调度与演员调度　　/ 22

2.2 两种调度的结合使用 /27

习题 /28

第3章 剪 辑

3.1 什么是剪辑 /30

3.2 剪辑影片 /43

3.3 电影《纵横四海》镜头分析 /52

习题 /76

第4章 声 音

4.1 影视声音的发展 /78

4.2 电影声音的分类及其功能 /79

习题 /86

CONTENTS

第5章 动画片《埃及王子》精彩段落视听分析

5.1 剧情介绍 / 88

5.2 故事背景 / 89

5.3 影片结构 / 89

5.4 影片综合分析 / 90

5.5 影片段落分析 / 94

习题 / 136

参考片目

主要参考文献

第1章 视听语言的基本知识

1.1 视听语言的概述

1.1.1 电影

电影，也称映画。是由创意、科技与商业结合发展起来的一种现代艺术。是一门综合艺术，其内容涵盖文学、戏剧、摄影、绘画、音乐、舞蹈等多种艺术形式。电影作为一种艺术表现手段，在一百多年的发展中得到了大众的喜爱，究其魅力所在，电影所传达的信息与观念为我们展现了原本不了解或不知道的世界与生活方式。每一部电影都将我们带入一次新鲜而刺激的美妙旅程，提供一段触及心灵和思想的体验。

电影是运用视觉形象和镜头组接的表现手段，在银幕的空间和时间里，塑造运动的、音画结合的、逼真的具体形象，以反映社会生活的现代艺术。电影能准确地"还原"现实世界，给人以逼真感、亲近感，宛如身临其境。电影的这种特性，可以满足人们更广阔、更真实地感受生活的愿望。

我们既可以把电影看做一种商品，也可以把电影看做一种艺术。在现代社会中，没有一种艺术可以脱离经济而独立生存的。商业电影和艺术电影的区别，导演弗朗索瓦·特吕弗曾经论述过："导演有两种：在电影构想与拍摄的时候，有导演会在心里想到大众，另一些导演则是根本不考虑大众。对于前者，电影是一种表演艺术；而对于后者，电影是个人的探险。这二者在本质上并没有高下之分，只是路线的不同。"

1.1.2 视听语言

电影的出现与科技的发展密不可分，早在1829年，比利时著名物理学家约瑟夫.普拉多发现：当一个物体在人的眼前消失后，该物体的形象还会在人的视网膜上滞留一段时间，这一发现，被称之为"视像暂留原理"。普拉多根据此原理于1832年发明了"诡盘"。"诡盘"能使被描画在锯齿形的硬纸盘上的画片因运动而活动起来，而且能使视觉上产生的活动画面分解为各种不同的形象。"诡盘"的出现，标志着电影的发明进入到了科学实验阶段。1834年，美国人霍尔纳的"活动视盘"试验成功；1853年，奥地利的冯乌却梯奥斯将军在上述的发明基础上，运用幻灯，放映了原始的动画片。

摄影技术的改进，是电影得以诞生的重要前提，也可以认为摄影技术的发展为电影的发明提供了必备条件。1872年至1878年，美国旧金山的摄影师爱德华·慕布里奇用24架照相机拍摄飞腾的奔马的分解动作组照，经过长达六年多的无数次拍摄实验终于取得成功，接着他又在幻灯上放映成功。1889年，美国发明大王爱迪生在发明了电影留影机后，又经过5年的实验，发明了电影视镜。他将摄制的胶片影像在纽约公映，轰动了美国。但他的电影视镜每次仅能供一人观赏，一次放几十英尺的胶片，内容是跑马、舞蹈表演等。他的电影视镜是利用胶片的连续转动，造成活动的幻觉，可以说最原始的电影发明应该是属爱迪生的。他的电影视镜传到我国后被称之为"西洋镜"。

1895年，法国的奥古斯特·卢米埃尔和路易·卢米埃尔兄弟，在爱迪生的"电影视镜"和他们自己研制的"连续摄影机"的基础上，研制成功了"活动电影机"。"活动电影机"有摄影、放映和洗印等三种主要功能。它以每秒16画格的速度拍摄和放映影片，图像清晰稳定。1895年3月22日，他们在巴黎法国科技大会上首放影片《卢米埃尔工厂的大门》获得成功。同年12月28日，他们在巴黎的卡普辛路14号大咖啡馆里，正式向社会公映了他们自己摄制的一批纪实短片，有《火车到站》、《水浇园丁》、《婴儿的午餐》、《工厂的大门》等12部影片。卢米埃尔兄弟是第一个利用银幕进行投射式放映电影的人。史学家们认为，卢米埃尔兄弟所拍摄和放映的内容已经脱离了实验阶段，因此，他们把1895年12月28日世界电影首次公映之日即定为电影诞生之时，卢米埃尔兄弟自然当之无愧地成为"电影之父"。

以上是对电影诞生的论述，对历史的了解将会有助于我们更好地了解视听语言的发展以及视听语言在电影中的作用。电影与家庭录像的本质区别在于它有很强的叙事性，同时通过镜头表现、音乐的烘托，将创作者对某一事物的态度呈现出来。同其他艺术形式一样，电影也有它特有的制作方法和表意特征。要想从专业技术角度了解影视，就要从学习视听语言开始。

曾经有很多作家试图解释它，如谷克多[①]认为"电影是用画面写的书法"，而"亚历山大·阿尔诺认为"电影是一种画面语言，它有自己的单词、造句措辞、语形变化、省略、规律和文法，让·爱浦斯坦[②]认为"电影是一项世界性语言"。尽管上述观点各有所长，视听语言中的"视"可以理解成电影中的画面，而"听"，顾名思义也就是电影中的声音。至于"语言"则是对影视艺术的技术表现方式的功能性的概括说法。

视听语言就是研究视听刺激的合理安排向受众传播某种信息的一种感性语言。从思维方式理解，视听语言是帮助电影创作者通过形象思维反映现实生活的方法；从技术角度理解，视听语言是将电影按照一定的方式和方法，将各种镜头和各种场面段落合理的安排和组合在一起。

注释：

① 让·谷克多（Jean Cocteau）1889年7月5日生于法国。导演，先锋派最成功也最有影响的影人，同时是颇有成就的诗人、小说家、画家、演员和编剧。名作不断，如《阿拉丁的神灯》、《美女与野兽》、《双头鹰》和《可怕的父母们》。1954年，谷克多当选为法兰西文学院院士，连任3年戛纳国际电影节评审委员会名誉会长。于1963年10月11日病逝。

② 让·爱浦斯坦（JeanEpstein），法国籍，1899年3月26日生于华沙，1953年4月2日逝于巴黎。散文作家。1921—1922年发表《向电影致敬》、《诗韵学》与《从埃特纳火山看电影》。

1.2 视听语言的特点

1.2.1 电影与其他艺术形式的关系

电影作为一种艺术形式存在的时间相对较短,但也是发展最快、影响最大的艺术。作为一门综合性的艺术形式,电影几乎涵盖了大多数的艺术形式,如绘画、音乐、舞蹈、戏剧以及文学等。各门艺术各有所长,又互相融合。

绘画作为造型艺术中最主要的部分,在感知方式上是视觉的,同电影有相似的部分。绘画在存在方式上具有造型性、视觉性和空间性的特点。从艺术形态上,又表现为静止性、瞬间性和永固性的特点。音乐是"以声表情"的艺术。它在存在方式上表现为抽象性和时间性的特点。在艺术形式上表现为运动性和瞬间性。戏剧是最接近电影的一种艺术形式,但与电影还是有所区别的,主要特点表现在演员扮演人物、当众表演和展现故事情节三个方面。

电影首先是综合艺术,其特点主要表现为它是运动的画面语言,通过声画结合提高表现力,时空转换的自由性打破了时间的先后次序,将相关的场景互相穿插。电影的真实性的表现有别于戏剧,它不需要太多的夸张来表现人物和剧情,可以通过近景和特写等手段,把需要强调的细节呈现给观众,演员在表演上也更趋于生活化。

1.2.2 视听语言的特性

视听语言是一种思维方式,作为电影反映生活的艺术方法之一。德国电影理论家爱因汉姆这样描述艺术作品的造型和日常生活中看见的区别:"艺术作品中的主题物及其特点是通过感觉资料以一种轮廓鲜明、含义丰富的方式表现出来,而我们对现实世界里的形象则通常不要求这种形式上的精确性"。因此,视听语言是利用视听技术捕捉和重塑现实世界,使得影视作品产生意义。

视听语言是电影的基本结构手段、叙事方式、镜头、分镜头、场面段落的安排和组合。利用画面中的场景、细节、事件讲述故事。视听语言应用的好坏直接影响电影的感人程度。

视听语言的特性:

1) "多重假定的真实"

电影工作者通过视听语言的手段对现实生活进行剪切,制造假定的真实;在电影中,可以通过摄像机、编辑机、特技机等对素材的进行处理加工,制造非真实的现实。如《星球大战》中太空里各种星球和不同的生物。

2) **独特的时间与空间的结合**
(1) 独特的影像世界,可复现和展示影像。
(2) 独特的时间结构——非连续的连续性。
(3) 独特的空间结构——再现的空间与构成的空间。

3) 剪辑

剪辑又称蒙太奇（Montage），它来自法语的MONTER，是法语建筑学上的一个术语，原意是装配、构成、组装的意思。我们把这个术语借用到影视艺术中来，意思是指按照一定的目的和程序把镜头组接起来，构成完整的电影艺术作品。

以下通过案例分析，理解上述特点。电影《钢琴别恋》（The Piano）是发生在19世纪中叶，在遥远空旷的新西兰海岸，美国少妇爱达带着九岁的女儿和一架大钢琴嫁给了美国殖民者斯图尔特。由于路途十分艰难，丈夫决定舍弃钢琴，将它留在沙滩上。爱达内心痛苦万分。她从小就丧失了说话的能力，而唯一能让她排遣寂寞的就是钢琴那优美动人的音乐。斯图尔特只是个一心想要发财的商人。他根本不理会妻子的要求。爱达只能求助于邻居乔治·贝因。贝因表示想听爱达的演奏。于是爱达在海边发狂地弹琴，宣泄着她内心的寂寞和痛苦。贝因从这震撼人心的音乐中了解了爱达的心。贝因用一块土地与斯图尔特换走了钢琴，并费尽千辛万苦将它运回家中。为了弹琴，爱达每天去给贝因上钢琴课。而贝因为了亲近爱达，提出用爱抚亲近可以换回钢琴。在音乐与爱抚中，贝因比斯图尔特更深地理解和爱着哑女爱达，他们两人的情感也逐渐滋长起来。专横的斯图尔特发现这一切后将爱达与孩子都囚禁在屋中。然而这并不能阻止爱达向贝因表达爱意。狂怒之下，斯图尔特用斧头砍下了爱达的一根手指。这终于导致了一场斗争。两个男人间达成了协议，贝因带着爱达和孩子以及钢琴离开这里。在影片中钢琴的画面具有强烈的暗示和引申作用，象征了女主人公爱达心中渴望理解，渴望爱的热切心情（图1-1）。

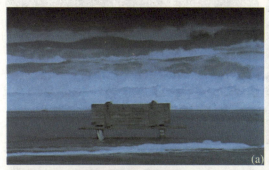
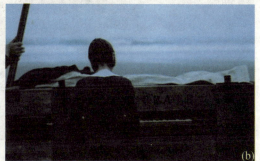
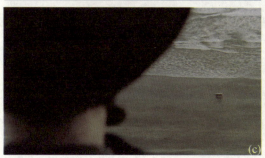
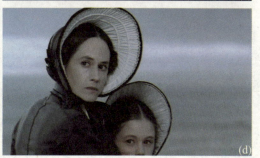

图1-1　电影《钢琴别恋》

1.3 镜头的职能

镜头是构成视听语言的基本单位，作为影视创作的实践术语。

一个镜头是指摄影机连续不断地一次拍摄，是某个人认为有意义而记录下的框定的形象。一个镜头是由图像和声音组成的。单个镜头一般是不能很准确地表达明确的观念。

马塞尔·马尔丹[①]曾经对镜头做了如下定义：

从拍摄角度讲：镜头是拍摄过程中，摄影机的马达开动至停止这段时间内被感光的胶片；

从剪辑角度讲：镜头是剪两次与接两次之间的那段胶片；

从观众角度讲：镜头是两个镜头之间的那段胶片。

每一个镜头质量的优劣形成了一部影片的整体品质的高低。优秀的影片中使用的镜头

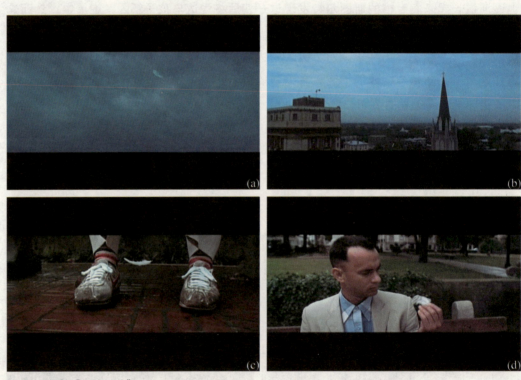

图1-2　电影《阿甘正传》

注释：

① 马塞尔·马尔丹（1889~1973）Marcel，Gabriel

法国哲学家，剧作家。存在主义的代表人物之一。毕业于巴黎大学，1910年获博士学位，主要从事著述和研究。其哲学思想的基本特征是渲染孤独的人的存在及其痛苦，因此带有明显的宗教色彩。宗教伦理问题是其理论的中心问题。他强调，人在本质上是一种过渡性的存在，人永远在"旅途"中，永远达不到终点，也根本没有终点，人只有与上帝"交往"才能体验到自己真实的存在。著有《旅人》、《存在的奥秘》等作品。

不仅能够提供故事信息,也可以完整的表达导演的创作意图和对某一事物所持观点。

以下举例说明,电影《阿甘正传》(Forrest Gump)改编自温斯顿·格鲁姆的同名小说。阿甘是一个美国人的典型,扮演者是好莱坞著名影星汤姆·汉克斯,阿甘的身上凝聚着美国的国民性,他还参与或见证了美国50年代以来的重大历史事件。阿甘见证了黑人民权运动,赶赴越战前线,目击了水门事件,参与了开启中美外交新纪元的乒乓球比赛;在流行文化方面,他是猫王最著名舞台动作的老师,启发了约翰·列侬最著名的歌曲,在长跑中发明了80年代美国最著名的口号。影片的表层是阿甘的自传,由他慢慢讲述。阿甘的所见、所闻、所言、所行不仅具有高度的代表性,而且是对历史的直接图解。这种视觉化的比喻在影片的第一个镜头中得到生动地暗示:一根羽毛飘飘荡荡,吹过民居和马路,最后落到阿甘的脚下,优雅却平淡无奇,随意而又有必然性。最后一个镜头羽毛再次出现,又随风飘走。导演通过这个镜头的运用,告诉观众一个个重大的历史事件或瞬间就是在不经意间发生的,我们就像羽毛一样在时间的长河中随波逐流,故事可以结束,但时间仍将继续。另一方面,影片也营造出强烈的艺术感染力,给观众留下难忘的印象(图1-2)。

1.4 景别

景别(shot)是画面从二维平面上识别人物位置和空间的关系。

景深是从纵深的画面空间上识别人物位置和空间关系。景别是完成电影电视画面空间塑造的重要形式。

划分景别所指的对象是被摄主体,通常是以画格中截取成年人身体部分的多少为划分景别的标准。

景别主要包括:大远景(extreme long shot)、远景(long shot)、全景(full shot)、中景(medium shot)、近景(medium close-up)、特写(close-up)、大特写(extreme close-up)。

1.4.1 大远景(extreme long shot)、远景(long shot)

1)大远景(extreme long shot)

大远景多半是从远自四分之一英里(相当于0.4公里)的距离拍摄,其多半是外景,而且可以显现场景之所在。大远景也为较近的镜头提供空间的参考架构,因此也被称为建立镜头(establishing shots)(图1-3)。

大远景适宜展示大的空间、环境、交代背景,展示事件的规模和气氛,表现多层次的景物。一般影片的开头和结尾常用大远景,开头需要交代大环境,而结尾时是因为故事结束需要将观众带出,场景的宽阔意味着情绪的超脱。

2)远景(long shot)

被摄主体只占画面很小的面积,画面大幅面积为景物,主要被摄人和物处于画面远处或深处。一般而言,远景的范围大致与观众距正统剧场舞台的距离相当(图1-4、图1-5)。

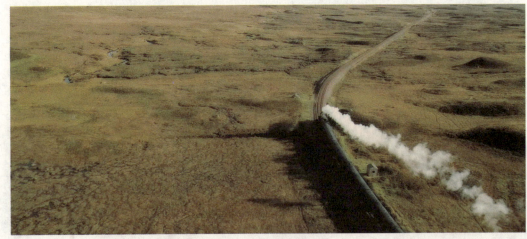

图1-3 大远景（选自电影《哈利波特与混血王子》）

图1-4 远景（选自电影《蒙古王》）

图1-5 远景（选自电影《先知》）

远景的景别在造型上更为强调空间的具体感和人在其中的位置感。在叙事功能上，远景景别的叙事能力更强，信息交代上更明确。好的远景不应为介绍而介绍，使影像显得单调而呆板。

3) 如何拍好大远景（extreme long shot）和远景（long shot）

一般来讲，拍好远景应考虑以下几个方面：

(1) 季节因素：同一场景，在不同的季节表现的艺术效果是不同的。

(2) 时间因素：同一场景，在早中晚不同的时间会产生不同的艺术效果。

(3) 天气因素：同一场景，在不同的气象条件下（如晴天、阴天、风天、雨天等）会产生不同的艺术效果。

(4) 机位、光线因素：摄影机不同的机位，所拍到的场景会有不同的光效。一般来讲，拍远景应尽量避免顺光，应采用测光或侧逆光。使景物具有层次感和表现力。

1.4.2 全景（full shot）、中景（medium shot）、近景（medium close-up）

全景、中景、近景三类镜头是电影中的骨干镜头，或者说是常用镜头，影片中它们所占数量最大。

1）全景（full shot）

被摄主体的形态在画面中完全被呈现出来，画幅中人物占据主体，人物的头部接近景框顶部，脚则接近景框底部。在实拍中，这类景别又被称为"人物全景"。这类景别既能展示人物的动作和状态，又带出人物所处的环境。

全景是拍摄一场戏的总角度。它制约着这一场戏中所有镜头的光线、影调、色调以及被摄对象的方向和位置。所以，在一场戏中，全景镜头的长度一般不应少于三米（图1-6、图1-7）。

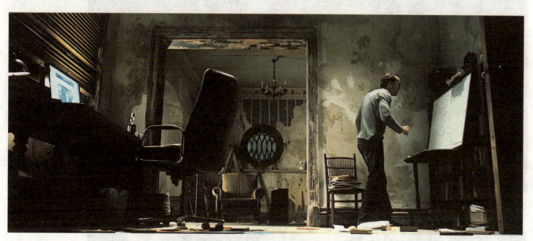

图1-6　全景（选自电影《先知》）

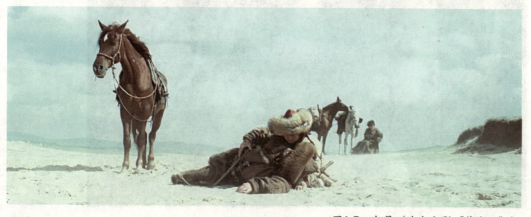

图1-7　全景（选自电影《蒙古王》）

2) 中景（medium shot）

中景囊括了人物从膝或腰以上的身形。一般来说，中景是较重功用性的镜头，可以用来做说明性镜头、延续运动或对话镜头。它用于拍摄场面和记录人物动作，也用于在远景或特写镜头以后重新建立关系的镜头。有良好的表现力，但缺乏情感上的感染能力（图1-8）。

中景是表演场面中的常用镜头，相比全景和近景这种常用镜头来说，它是"常用中的常用"。在一部影片中，中景处理的人物和镜头调度是否富于变化，构图是否新颖完美，是决定这部影片影像成败的关键。

3) 近景（medium close-up）

近景是摄取主体人物胸部以上的画面（图1-9）。

近景主要用于突出主体，强调细节，表现相对小的物体或人物表情，提升他的重要性，暗示物体或人物表情的不同寻常的意义。还可以制造交流感，在拍人物时，刻画人物，以及对话段落中经常使用这样的景别。近景可以展现演员的内心情感、人物内心世界。可以很好的与观众产生互动。

图1-8　中景（选自电影《救赎》）

图1-9　近景（选自电影《另一个波琳家的女孩》）

图1-10 特写（选自电影《救赎》）

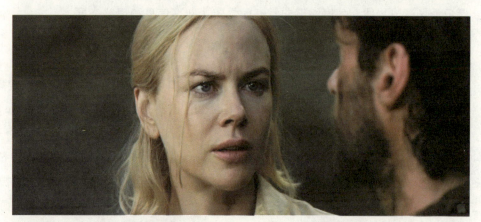

图1-11 特写（选自电影《澳大利亚》）

图1-12 大特写（选自电影《寿喜烧西部片》）　　图1-13 大特写（选自电影《黄金罗盘》）

1.4.3 特写（close-up）、大特写（extreme close-up）

1) 特写（close-up）

特写镜头很难显现其场景，常把重点放在很小的客体上，如，人的脸部等。特写会将被摄物放大为几百倍以上，夸张事物的重要性，暗示其有象征意义（图1-10、图1-11）。

2) 大特写（extreme close-up）

大特写经常用来拍摄重要的物件细节和人物瞬间的神态变化，表现人物的神态特征，捕捉细微表情变化。在视觉上具有强制性，它不是人的脸部特写，而是更进一步的眼睛或嘴巴的大特写（图1-12、图1-13）。

3) 在电影中的作用

特写、大特写是电影艺术的重要表现手段之一，它是电影艺术区别于戏剧艺术的主要标志。是电影通过细节刻画人物，表现复杂的人物关系、展示丰富的人物内心世界的重要手段。同时，它也能够帮助观众更直接、更迅速地抓住事物的本质，加深观众对事物、对生活的认识。

1.5 角 度

1.5.1 角度

角度（angle）是创作者态度的表达方式，它决定我们如何看待画面中的人物。

角度又可以被称为摄影角度、镜头角度、拍摄角度和机位角度。摄影机以一定角度记录场景或物体，角度能够非常有效地传达叙事信息和情感态度。

1.5.2 镜头角度的分类

一般而言，电影有五种基本镜头角度：鸟瞰角度（bird's-eye view）、俯角（high angle）、水平角度（eye-level）、仰角（low angle）、倾斜角度（oblique angle）。

1) 鸟瞰角度（bird's-eye view）

鸟瞰角度可能是所有角度中最令人迷惑的，因为它是直接从被摄物正上方往下拍，观众很少从这样的角度看事物，所以其主体显得不易辨认。它使观众盘旋在被摄物上方，镜头下的人物往往像蚂蚁一样微不足道。由于它有一定的视觉冲击力和情感的超脱感，所以常常被用作片头片尾的镜头吸引观众，将观众带入或带出故事（图1-14）。

图1-14 鸟瞰角度（选自电影《V字仇杀队》）

图1-15 鸟瞰角度（选自电影《I'm not there》）

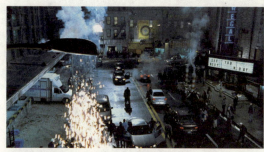

图1-16　俯角（选自电影《地狱男爵2-黄金军团》）　　图1-17　俯角（选自电影《lady in the water》）

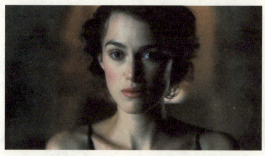

图1-18　水平角度（选自电影《救赎》）　　图1-19　水平角度（选自电影《救赎》）

高角度镜头会呈现画面中人物的困境、无力感以及被攻击拘禁的情况。角度越高越暗示知名的毁灭（图1-15）。

2) 俯角（high angle）

普通的俯角并不比鸟瞰那么极端，也因此不那么令人迷惑。摄影机通常架在升降摄影架上或者就近的高处，但是不像鸟瞰那般主宰性显著。

俯角能体现环境的宽广和规模，强调环境、空间，人物在其中的位置，有一种宏观表述意义。在拍摄人物时，俯角可以造成困窘、绝望、孤立无援等气氛，角度越大，气氛越浓；对人物有微压感，被控制、被掌握的态度（图1-16、图1-17）。

3) 水平角度（eye-level）

水平角度即摄影机处于与被摄对象水平的位置，是通常的拍摄角度，符合人正常情况下观察世界的角度，画面有平稳感。此角度比较缺乏戏剧性，可做一般叙事交代时使用（图1-18、图1-19）。

4) 仰角（low angle）

仰角即摄影机镜头视轴偏向水平线上方的拍摄方式，低于拍摄主体的视平线。当摄影机低于视平线，形成低角度摄影，物体的大小和重要性被夸大了。

仰角拍摄的画面，主体的高度感和成像面积都被夸张，后景或者陪体被简化，外景中的仰角拍摄的背景经常是天空；内镜中的仰角拍摄背景经常是天花板。仰角拍摄人物运动，画面的动感强烈，画面内的动作幅度比平角和俯角更明显，拍摄出的画面突出动作主体，衬托人物的运动速度。

有时仰角拍摄人物主体和运动都被突出展示，对观众有视觉上的压迫感，所以在拍摄一些多人场面时，仰角拍摄能造成混乱的视觉效果。

另外仰角拍摄人物时，使得被摄人物显得强大，对观众投射出被摄人物伟大或是

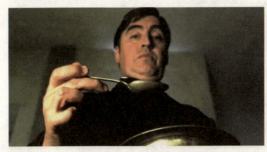

图1-20　仰角（选自电影《达芬奇的密码》）　　图1-21　仰角（选自电影《地狱男爵2-黄金军团》）

恐怖等心理变化。这样的镜头多用于英雄片、恐怖片的拍摄中。常会配合光线的使用塑造人物（图1-20、图1-21）。

1.5.3　角度在电影中的作用

（1）不同的拍摄角度的使用，可以起到准确表达剧本内容，体现人物间的位置关系以及叙事关系。这里讲的位置关系包括人物视线相对被看物的高低远近的关系，即叙事内容决定人物的动作和位置关系。

（2）拍摄角度也可以作为导演的一种表达手段，是传达导演对观众的意识意图的方法。影片中拍摄角度的选用，往往体现出导演对某一场戏的评价或是要引导观众对该场戏的看法。

1.6　镜头拍摄

镜头的拍摄基本分为运动和静止两种。如果综合考虑画面内角色的运动和静止情况，还可以分出四种类型：

(1) 固定机位拍摄固定对象；
(2) 固定机位拍摄运动对象；
(3) 运动机位拍摄固定对象；
(4) 运动机位拍摄运动对象。

这四种拍摄类型的应用主要是由拍摄内容以及导演对某场戏所要表达的情感来决定的。值得注意的是，拍摄方法应该永远为故事主题服务，不应该本末倒置、喧宾夺主，过分强调视觉感，而破坏影片主题思想的表达。使用华而不实的镜头语言，往往分散了观众对电影观念的注意，因此应采用适合电影主题内容需要的拍摄手法来进行拍摄。

1.6.1　固定镜头

固定镜头是指在摄影机机身和机位不变的条件下进行拍摄的镜头。被摄对象可以处于静态，也可处于动态。

严格的固定镜头是静态构图的单个镜头，只是被摄对象调度变化，摄影机不参与运动，构图形式不进行改变。摄影机用变焦拍摄的镜头不是严格意义上的固定镜头。

固定镜头善于表现人、物，观众能够在镜头中详细的观察被拍摄的对象，而不必

受到各种其他运动因素的干扰。固定镜头很适合拍摄对话和人脸的特写等场面。绝大多数特写镜头都是在不移动摄影机的情况下拍摄的，因为摄影机在移动时容易遗漏拍摄对象的细节，而拍摄特写镜头的主要目的是为了表现被摄物的细节，从而引起观众的注意，推进剧情的进一步发展。当使用固定镜头时，要注意画面内角色的调度和画面构图的丰富、活跃。

固定镜头也有相当的局限性。长时间的固定镜头的运用会使画面显得呆板，使影片的节奏显得缓慢和冗长。固定镜头利用镜头的分切可以在一定程度上表现运动，但一个运动需要连贯的表现时，固定镜头就会显得无能为力了。

1.6.2 运动镜头

电影艺术的主要基础就是描绘运动的概念，电影需要运动。运动摄影是电影区别于其他造型艺术的独特表现手段，是视听语言的独特表达方式，也是电影作为一门独立艺术的重要标志之一。

运动摄影不仅给画面增添动感，脱离了戏剧的美学特点，再现了人眼在观看中的运动形态。它可以从任何位置、任何角度来注视这一动作，可以在三维的空间里随意移动。因此，动作的空间和时间得到完整的和连续的表现，不仅是银幕获得了立体的空间感，也使动作的表现获得更大程度的如实再现。

运动镜头突破了电影固定画幅比例的限制，进一步扩展了视野、增强画面的动感和空间感；有助于描绘事件发生、发展的真实过程，表现事物在时空转换中的因果关系和对比关系，增强逼真性；有利于表现人物在状态中的精神面貌，也可谓演员表演的连贯性提供有利条件。运动镜头产生的时间和空间上的内在联系，在影片中可创造出寓意、对比、强调、联想、反衬等多种艺术效果。

运动镜头产生出的动态构图，动态构图已成为现代电影的重要组成部分。一般来说，运动镜头能造成活力的、急促的、激动的或暴力的感觉。

运动镜头一般分为：推、拉、摇、移、跟。

1) 推、拉镜头

(1) 推镜头，是沿摄像机光轴方向向前移动的接近式拍摄，画面所包容的范围越来越小，是主观视点镜头中常用的手法，表现进入某一场景的感觉。另外还可以通过变化镜头焦距的方式，从短焦距调至长焦距（图1-22）。

(2) 拉镜头，是沿摄影机光轴方向向后移动远离式的拍摄，画面多包容的范围越来越大，拉镜头是一种镜头视点的距离。另外还可以通过变化镜头焦距的方式，从长焦距调至短焦距（图1-23）。

推镜头是最自然的移动摄影，它符合一个向前行进中的人物的视点。推镜头的表现作用很丰富，包括：

将观众带入故事环境；

突出被摄主体，提示、强调被摄物对推进剧情的重要作用；

代表人物的主观视线、使之客观化、具体化，如强烈、突然出现的印象、感情、愿望或思想；

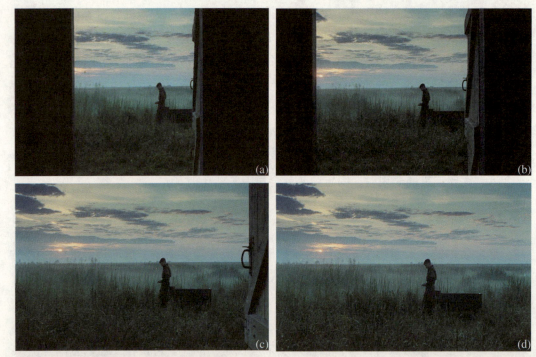

图1-22 推镜头（选自电影《救赎》）

图1-23 拉镜头（选自电影《救赎》）

表现人物的内心感受，可以客观地展现人物的梦境、回忆、幻觉等。

拉镜头的表现作用包括：

结束一个段落或者全片结尾；

交代被摄物与环境间的关系；

表现人物精神世界与故事社会背景的疏离；

表现人物内心感受，如孤独感、痛苦感、无能为力感和死亡感。

2) 摇镜头

摇镜头指摄影机机位不做位移运动，而是利用三脚架、云台拍摄方向可变动的功能，机身做上下、左右方向的变化。摇镜头符合人眼在自然界寻找运动物体或视觉关注景物的生理特性（图1-24、图1-25）。

摇镜头的表现作用包括：

描述客观环境，展现空间，起到引荐作用或结论性作用；

表现某种印象或思想；

建立空间联系，包括注视者同被注释的情景或物件之间的联系，一人或多人之间的联系，以及一个或多个正在观看者之间的空间联系。

3) 移镜头

摄影机沿水平方向做各方向的移动所拍摄的画面（"升""降"是垂直方向）。

摄影机放在移动车和升降架上，或用摄影机移动着拍摄，对被摄物推近、拉远、跟随、横移或升降运动的摄影方法谓之移摄。镜头也常借用升降车、交通工具和轨道等进行摄影，而往往由摄影师手持肩扛摄像，直接步行移动而获得最佳效果。移镜头

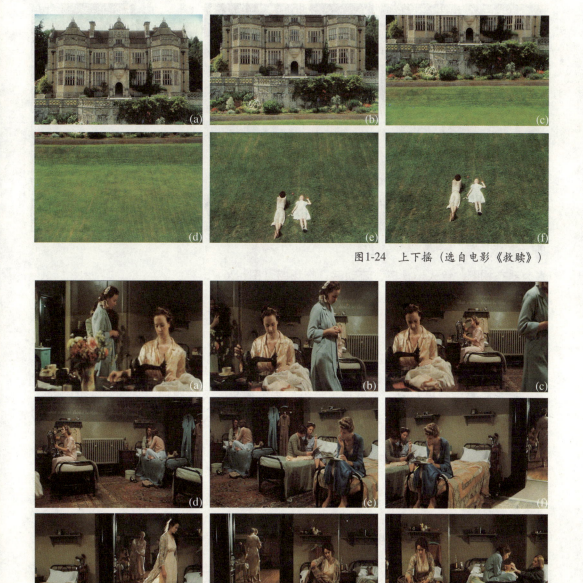

图1-24 上下摇（选自电影《救赎》）

图1-25 左右摇（选自电影《救赎》）

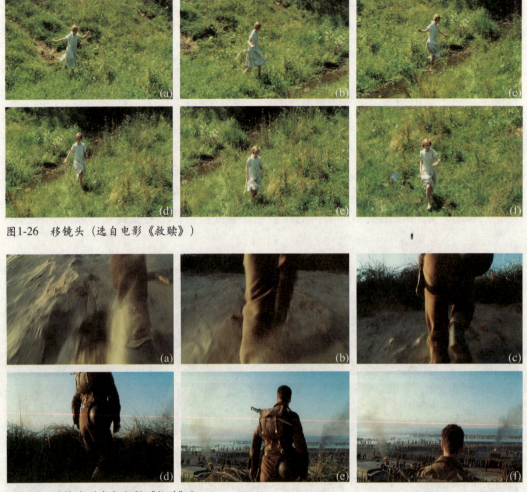

图1-26 移镜头（选自电影《救赎》）

图1-27 跟镜头（选自电影《救赎》）

多为动态构图，给人巡视感、流动感、临场感（图1-26）。

移动镜头的两种情况：

被摄物不动，摄像机动；

被摄物和摄像机都动。

4) 跟镜头

摄影机跟踪被摄对象，造成连贯流畅的视觉效果，又称跟拍。它不论是纵向的还是横向的，始终跟随某一活动的对象，使观众仿佛跟主人公一起走，一起看，一起感受（图1-27）。

1.7 光　线

光线（Lighting）作为摄影艺术的灵魂，是电影重要的书写工具。"视听语言"中光线重点是讲授它在美学表现上的功能。

光线效果分为：自然光源和人工光源，相应的光效分为日光光效和灯光光效。自然光源主要来自太阳和天光，亮度强、范围广而均匀，色温也相对一致。随着时间、天气的变化，自然光效会有不同，呈现的光线强度不同，光效也不一样。日出日落时

太阳的位置比较低，光线柔和，日出后逐渐变强；中午的太阳位置比较高强度大，画面比较凌厉，明暗的对比度增大；下午太阳位置逐渐下沉，雨、雪、阴天天气以散射光为主要光源，画面和自然光效的画面比较柔和、阴郁。空气的质感不同也会影响自然光效，干燥的空气和潮湿的空气环境下拍出的影像质感也会很不同，对影像表达出的戏剧效果也会有很大不同。

人工光源指用灯光为主要提供照明设备。人工光提供的创作自由度较大，能够对人物形象和场景气氛进行某种造型处理，达到所需戏剧效果。

每一部优秀的电影都会对光源效果有很好的把握。黑泽明[①]的《罗生门》就充分利用了光线来表现故事情节、制造气氛。光线与电影的主题、气氛及类型相关。

(1) 高调 (high key) 灯光的风格就较趋明亮，阴影较少布局。适合喜剧和歌舞剧。

(2) 高反差（high contrast）灯光的风格高光处特别明亮，黑暗处也相当有戏剧性。比较适合悲剧和通俗剧。

(3) 低调（low key）灯光的风格阴影均采用投射式，亮光也带有气氛。比较适合悬疑片、惊悚片和黑帮电影。

影响物体造型形状的主要因素是光位——主要造型用光位置以方向来分主要有：

(1) 正面光（Front lighting）：摄影者背对太阳，即由摄影机后面射来的光线，亦称顺光。因为被摄体的所有部分都沐浴在直射光中，面对摄影机部分到处有光减弱影像的纵深感，所得结果是缺乏影调层次的影像。

(2) 侧面光（Side lighting）：照射光源是从被摄物侧面打来，被摄物会有由明到暗的过渡，也能体现被摄物表面凹凸的层次及质感。被摄物明暗反差大，缺乏明暗过度、细腻的影调层次。

(3) 逆光（Back lighting）：光线与摄像机相对，拍摄时受光面在被摄物背后，可起到强调被摄物轮廓的作用。由于逆光拍摄会造成人物面部、物体表面模糊不清，因此会造成观众心理上的恐惧和好奇。使用这种光线可以增加特殊的戏剧效果。

(4) 侧顺光（Front-side lighting）：此光照下的物体会有由明到暗渐渐过渡的层次感，善于表现人物面部、物体表面的质感和细节。

(5) 侧逆光（Back-side lighting）：既有逆光的表现特点，被摄物轮廓清晰又能很好的表现被摄物基本特征。一般在影片中制造浪漫或诗意氛围时常用此光位。

(6) 顶光：从被摄物头顶直射的光位，被摄物着光背光的反差较大，造型效果比较反常，常用来制造恐怖和凶恶的气氛。

(7) 脚光：从被摄物下方直射的光位，也常常被用到制造恐怖气氛，使人物形象狰狞可怕。

注 释：

① 黑泽明1910年出生在日本东京的一个武士家庭。黑泽明在他五十余年的电影生涯中导演了三十多部电影，共获得了三十多个著名的奖项。作为世界电影史上最伟大的导演之一，他的电影影响了亚洲几代电影人。1990年获奥斯卡终身成就奖。1998年病逝。1999年，黑泽明被美国时代周刊评为"20世纪亚洲最有影响力的人物"之一。1950年执导的电影《罗生门》，获威尼斯电影节金狮奖和奥斯卡最佳外语片奖，从而一跃成为世界级大导演。

1.8 影 调

1.8.1 影调——影片的色调

彩色电影出现后，色彩对于电影本身起到了越来越重要的作用。在心理方面，色彩是电影中的下意识元素。它有强烈的情绪性，诉诸的不是意识和知性，而表现性和气氛。心理学家发现，人们喜欢"解释"构图线条，却消极地接受了颜色，容许它象征心境。也就是说，线条常与名词相连，色彩则与形容词相连。色彩和线条都暗示了意义，但方式不同。

一般来说，冷色（蓝、绿、紫）代表平静、疏远、安宁，在影像上较不凸显。暖色（红、黄、橙）代表侵略、暴力、刺激，在影像上十分张扬（图1-28、图1-29）。

1.8.2 影调的作用

影调在电影中的作用：

渲染环境，营造气氛，表现人物的心境。

表现作者的思想情感和作品的主题。

表现作者的诗意和浪漫、抒情的色彩。

形成影片特殊的风格和韵味。

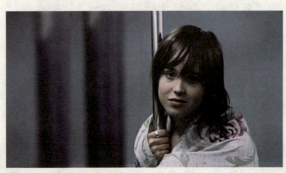
图1-28 电影《翠西碎片》

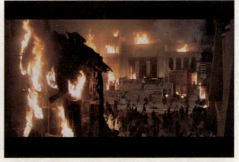
图1-29 电影《特洛伊》

习题

简答题

(1) 观看一部动画片，试说明景别对表现动画片的作用。

(2) 举例，说明影调在影片效果中的不同作用。

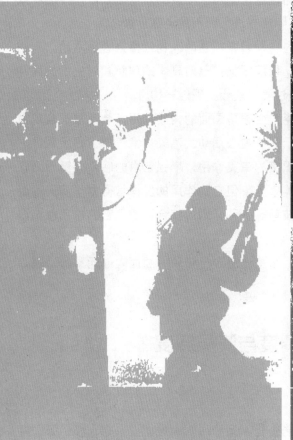
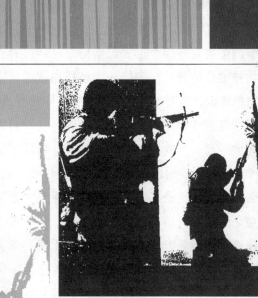
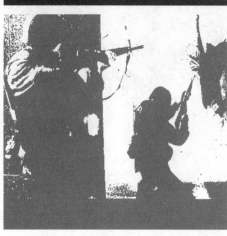

CHANGMIAN DIAODU

第2章 场面调度

场面调度（mise en scène）

这一名词借自法国剧场，原意是"舞台上的布位"，在剧场里泛指在固定舞台上一切视觉元素的安排。

影视拍摄的场面调度观念颇为复杂，混合了剧场和平面艺术的视觉传统。在拍摄过程中，电影导演将人与物以三维空间观念安排，但经过摄影机后，即将实物转换成二维空间的影像。因此，影视拍摄的场面调度在形式与形状上与绘画艺术一样，是在景框（frame）中的平面影像。

场面调度包括排演（演员的运动、摄像机的机位和运动）镜头的选择和构图。

场面调度主要有四个形式元素构成：动作的安排、布景和道具、构图方式以及镜框中事物被拍摄的方式。安排一个场景的调度是指想象场景的戏剧化效果，传达观众认可的思想意识，当然所有这些也要在实际中去进行而不是全靠想象。

场面调度的依据主要是剧本提供的内容，编剧描述的人物性格与心理活动、人物之间的矛盾纠葛、人物与环境的关系等。导演根据自己对剧本的理解和对生活的独特发现，产生场面调度构思，并在影片拍摄过程中逐步实现这一构思。

场面调度的作用是多方面的。除了能产生银幕画面的构成作用，传递富于表现力的造型美之外，它对刻画人物性格、揭示人物内心活动、渲染环境气氛、寄予哲理思想、创造特殊意境等方面，都可以产生积极的审美作用，增强艺术的感染力量，活跃和推动观众的联想，从而满足观众的审美享受。但它的作用的发挥常得力于演员的表演，摄影与美术的造型，以及蒙太奇的技巧等各种艺术的综合，否则它的作用就难以得到充分的发挥。

电影场面调度除了包括光影、空间、布景、服装、化妆等画面内部元素外，基本上包含两个层次：演员调度与镜头调度。

2.1 镜头调度与演员调度

2.1.1 镜头调度

镜头调度则指导演运用摄影机方位的变化，运动形式有推、拉、摇、移、升、降等各种运动的方法。有正拍、反拍、侧拍等形式；已镜头角度分，有平拍、仰拍、俯拍、升降拍及旋转拍等形式。和远、全、中、近、特等各种不同景框的变换，获得不同角度、不同视距的镜头画面，展示人物关系和环境气氛的变化。一般来讲，若干衔接的镜头，用同一个运动形式拍摄，会给人流畅的感觉，用忽而仰，忽而俯的角度拍摄，会给人强烈的对立感觉。

1) 了解摄像机的镜头

我们都有过照相的经历，当我们用相机的取景框取景时会发现，相机拍摄的景物的范围比我们用眼睛看到的景物的范围要小很多。那是因为人眼的视野大约是180度，而16毫米摄像机镜头拥有摄取范围最大的10毫米焦距的广角镜头，它的平行拍摄角度仅有45度，垂直角度仅有40度。这就意味着广角镜头只有人眼接受视野的1/4。在这

样的取景框范围内既要拍得好看，又要求产生戏剧性。因此需要导演和摄像师花费大量时间来研究每一场戏的场面调度。

摄像机格式（使用的胶片宽度）和镜头的焦距之间有一个固定比率表2-1。

格 式 (mm)	标准镜头焦距 (mm)
8	12.50
16	25
35	50

标准的透视意味着前景与背景之间的距离与人眼的距离相同，广角镜头拍摄的同一场景将前景和背景间的距离拉大，长焦镜头将前景和背景间的距离缩小（图2-1）。

图2-1 三种镜头拍摄效果 (a) 标准镜头；(b) 广角镜头；(c) 长焦镜头

2) 构图

大家在看一部优秀的电影时，首先会被电影的画面吸引。你尝试过将正在播放的画面停下来，仔细观察画面不难发现，这一个个镜头静止下来后，会呈现出一张张美丽的画面。在这本书中大量选取了美国电影《救赎》的片段，截取这一个个镜头时发现每一个镜头都是精心捕捉的瞬间。尤其是构图的形式和影调都显示出摄影师的高超水准。

构图的好坏直接影响了观众观影的视觉感受,以及导演所要表达的故事情节的准确性。

下面介绍几个经典的构图法则:

(1) 九宫格构图

九宫格构图有的也称井字构图,属于黄金分割式的一种形式。就是把画面平均分成九个相等的方块,四条分割线上出现四个交叉点,用任意一点的位置来安排主体或核心兴趣点的位置。这种构图能呈现变化与动感,画面富有活力。这四个点也有不同的视觉感应,上方两点动感就比下方的强,左面比右强。要注意的是视觉平衡问题(图2-2)。

(2) 十字形构图

十字形构图就是把画面分成四分,也就是通过画面中心画横竖两条线,中心交叉点是按放主体位置的。这种构图,使画面增加安全感、稳定感、庄严感及神秘感,也存在着呆板等不利因素。但适宜地表现对称式构图,如表现影片大全景,可产生中心透视效果。所以说不同的题材选用不同的表现方法(图2-3)。

图2-2 九宫格构图(电影《救赎》)

图2-3 十字形构图(电影《救赎》)

(3) 口形构图

口形构图也称框式构图，一般多应用在前景构图中，如利用门、窗、山洞口、其他框架等作前景，来表达主体，阐明环境。这种构图符合人的视觉经验，使人感觉到透过门和窗户，来观看影像。产生现实的空间感和透视效果是强烈的（图2-4）。

(4) S字形构图

S字形构图，在画面中优美感得到了充分的发挥，人的视线会被柔和的S行曲线吸引。S字形构图动感效果强，即动且稳。表现的题材主要以大远景府拍效果最佳，如山川、河流、地域等自然的起伏变化，也可表现众多的人体、动物、物体的曲线排列变化以及各种自然、人工所形成的形态。S字形构图一般的情况下，都是从画面的左下角向右上角延伸（图2-5）。

(5) V字形构图

V字形构图是最富有变化的一种构图方法，其主要变化是在方向上的安排倒放，或横放，但不管怎么放其交合点必须是向心的。V字形的双用，能使单用的性质发生了根本的改变。单用时画面不稳定的因素极大，双用时不但具有向心力，而稳定感也得到了满足。正V形构图一般用在前景中，作为前景的框式结构来突出主体（图2-6）。

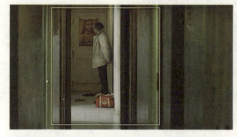

图2-4　口形构图（电影《利物浦》）

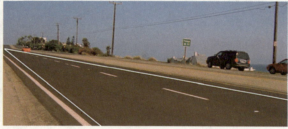

图2-6　V字形构图（电影《速度与激情》）

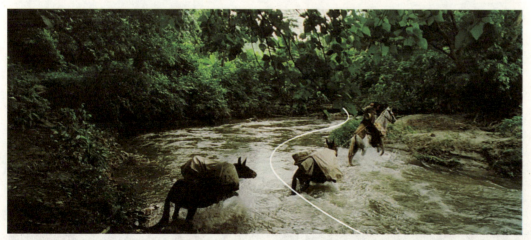

图2-5　S字形构图（电影《霍乱时期的爱情》）

3) 空间

以上只涉及二维空间的场面调度，但是在电影中影像不光要构图合理好看，也要起到讲故事的作用，往往导演都会避免影像平面化。因此构图影像时，最基本的就是要考虑到镜头中前景、中景、背景三个层次。

前景和背景在摄影构图中是重要因素，它们作为镜头中的影像的有机组成部分，能起到突出主体、增加镜头空间感和纵深感的作用。因此，在摄影构图中，正确地利用前景和背景，可以使镜头中的景物更加和谐统一，从而更富于艺术感染力。

摄影机的镜头代替了观众的眼睛与主体间的距离，因此景框中的空间会影响到观众对被摄物的反应。与现实生活中一样，当物体离我们很近时，会感觉到压力、紧张、焦虑（图2-7）。

空间在电影中可以告诉我们角色的心理感受和社会关系。在影片中，不管主角的社会地位如何，除了表现主角本身的实力或对社会无能为力外，一般都会给主角较大的空间，充分表现他在影片中的主导地位（图2-8）。

如图2-8所示，短暂地诠释了影像中两个角色间谁在电影空间中起到主导作用，从中看出空间是一个重要的沟通媒介。

2.1.2 演员调度

演员调度指导演借助演员的运动方向、所处的位置的更动，以及演员与演员之间发生交流时的动态与静态的变化等，造成画面的不同造型、不同景别，揭示人物关系及其情绪的变化。

演员调度主要包括以下几种方式：

横向调度：　　　　　演员从镜头画面的左方或右方做横向运动。

正向或背向调度：　　演员正向或背向镜头运动。

斜向调度：　　　　　演员向镜头的斜角方向作正向或背向运动。

向上或向下调度：　　演员从镜头画面上方或下方作反方向运动。

斜向上或斜向下调度：演员在镜头画面中向斜角方向作上升或下降运动。

环形调度：　　　　　演员在镜头前面作环形运动或围绕镜头位置作环形运动。

无定形调度：　　　　演员在镜头前面作自由运动。

图2-7　电影《线人》

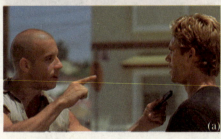

图2-8　电影《速度与激情》

2.2　两种调度的结合使用

电影的场面调度是演员调度与摄影机调度的联合使用，两种调度相辅相成、缺一不可，都以剧情发展和人物行为逻辑为依据。导演选用演员调度形式的着眼点，不只在于保持演员和他所处环境的空间关系在构图上完美，更主要在于反映人物性格，遵循人物在特定情境下必然要进行的动作逻辑。

2.2.1　纵深调度

镜头位置作纵深方向（推或拉）的运动。即在多层次的空间中，充分运用演员调度的多种形式，使演员的运动在透视关系上具有或近或远的动态感，或在多层次的空间中配合富于变化的演员调度，充分运用摄影机调度的多种运用形式，使镜头位置作纵深方向（推或拉）的运动。比如将摄影机摆在十字路口中心，拍一个演员从北街由远而近冲向镜头跑来，而后又拐向西街由近而远背向镜头跑去的镜头；或者跟拍一个演员从一个房间走到房子深处另外几个房间的镜头。

这种调度可以利用透视关系的多样变化，使人物和景物的形态获得强烈的造型表现力，加强电影形象的三度空间感（图2-9）。

2.2.2　重复调度

相同或相似的演员调度和镜头调度的重复出现。

(1) 虽然镜头调度有些变动，但相同或相似的演员调度重复出现。

(2) 虽然演员调度有些变动，但相同或相似的镜头调度重复出现。

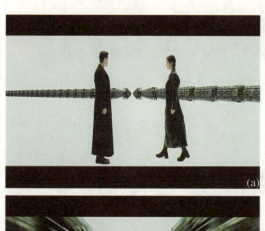
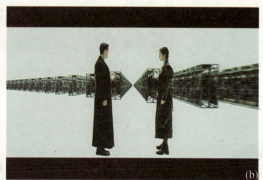
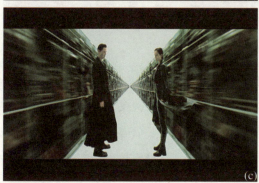

图2-9　电影《黑客帝国》

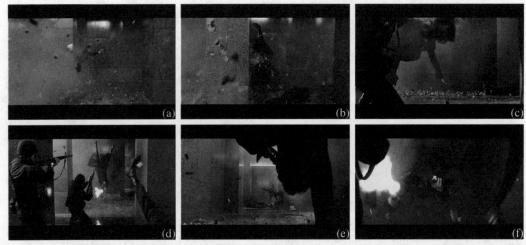

图2-10 电影《黑客帝国》

在一部影片中，这种相同或相似的演员调度和镜头调度的重复出现，会引发观众的联想，使他们在比较之中，领会出其中内在的联系和含义，从而增强剧情的感人力量。如图2-10所示，当一组镜头里不断强调一个动作时，会让观众感到紧张刺激，影片营造出双方战事激烈，主人公武功高强的感觉（图2-10）。

2.2.3 对比调度

在演员调度和镜头调度的具体处理上，可以运用各种对比形式，如动与静、快与慢的强烈对比。若再配以音响上强与弱的对比，或造型处理上明与暗、冷色与暖色、黑与白、前景与后景的对比，则艺术效果会更加丰富多彩。

2.2.4 场面调度的作用

场面调度的作用是刻画人物性格，揭示内心活动，体现人物的思想感情，表现人物之间关系，渲染环境气氛，交代时间和空间，创造意境等，增强艺术感染力，满足观众的审美需求。

观赏影片简答题

(1) 观看一部影片，说出场面调度的各种分类。
(2) 观看一部动画片，分析其中的角色调度和镜头调度，并指出其特点。

第3章 剪辑

3.1 什么是剪辑

3.1.1 剪辑的概念

剪辑是将拍摄的镜头进行选择，定时和排列成分镜头剧本，按照剧本的要求有机地连接起来，呈献给观众完整视听享受的程序。

剪辑在影视制作中是决定性的、是富有创造性的工作。

每一场戏是由一个镜头连接另一个镜头组成的，每一部电影是由一场戏连接另一场戏组成的。剪辑是研究每一场戏、每一组镜头怎么连的合理好看，节奏如何把握准确的一门技术。

电影之所以成为电影是因为剪辑。在我们观赏一部影片惊心动魄的追逐场面时，往往会被紧张的情节所吸引，但是你还能回忆起来多少个镜头构成的这些紧张氛围吗（图3-1）。

电影《黑客帝国2》开始这场戏仅用了七个镜头就将观众一下带入影片的紧张气氛中，请你找一下这一场戏里运用了哪几个景别以及用了哪些拍摄手段？

图3-1 电影《黑客帝国2》开场分镜头

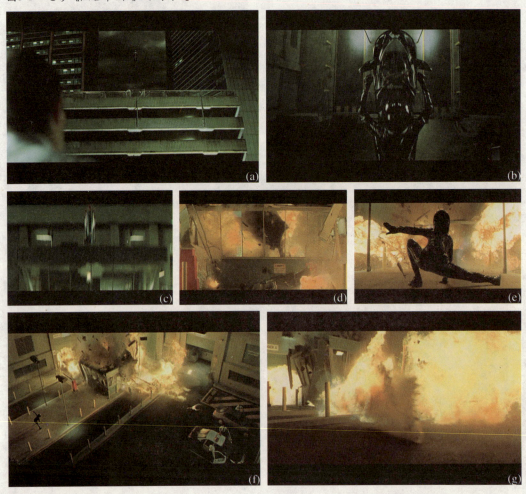

3.1.2 剪辑的历史

1) 早期的电影剪辑

纵观电影发展史，电影在发展初期时，电影人只拍摄他们感兴趣的东西。例如《进站的火车》、《餐桌旁的婴儿》、《水浇园丁》。一个镜头拍到腻为止或者没有胶片才停下来（图3-2、图3-3）。

电影发展的早期很多人是不看好电影能发展成为一门独立的艺术的。电影之父美国的爱迪生和法国的卢米埃尔兄弟对于电影的未来都持悲观的态度，"也许全世界的人都想看看那些影像的移动，可如果亲眼见过别人玩水龙头，为什么还要花钱看生活中能见到的东西呢？"这正是他们的疑问。奥古斯特·卢米埃尔甚至说："电影这项发明没有未来。"

但是，在1903年爱迪生的助手埃德温·鲍特[①]拍摄了被公认与一般拍摄方式不同影片《美国消防队员的生活》。鲍特发现可以通过剪切片段来讲述一个故事。他将爱迪生旧片库中找到的一批反映消防队活动的影片作为题材，构思了一个故事：一个母亲和他的孩子被困在着火的房子里，在千钧一发之际，被消防队拯救脱险。鲍特利用已经拍摄出来的素材制作一部故事片，这在当时是一个空前的创举（图3-4）。

鲍特是第一个运用交互剪辑，通过交切连贯彼此无关的镜头给观众带来情感冲击的导演。在这部影片里，第一个镜头是消防员驾着马车冲向火场，下一个镜头是在另一时

图3-2 早期电影片段

图3-3 早期电影片段

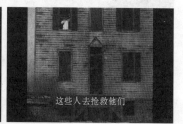

图3-4 电影《美国消防队员的生活》片段

注释：

① 埃德温·鲍特：（美国）爱迪生公司的一位导演埃德温·鲍特是第一个运用叙事连贯性与发展的原则来拍片的导演（是一种前古典的叙事电影）。鲍特的影片《一个美国消防员的生活》（1903），显示了通过电影的剪辑创造出戏剧性和象征意义的可能性。

空中的火灾现场，通过交互剪辑就可以使观众产生对这两个镜头间相互关系的分析，制造出紧张的气氛，使观众产生火灾现场的母子最终能够被消防员营救成功的联想。

剪辑的发明催生了一门新的艺术形式、一门新的语言。这种语言可以让我们瞬间从荒漠转移到雨林、从远古转移到未来，剪辑可以留住时光，也可以令时光飞逝。把握剪切的时机可以使观众紧张、发笑、吃惊、陶醉、感动，选取镜头及其长度决定了我们对银幕上事物的反应。

2) 现代剪辑格里菲斯[①]

在鲍特发明剪辑十几年后，被称为"第一位现代剪辑师"的格里菲斯于1915年制作完成了电影《一个国家的诞生》。格里菲斯的根本发现是影片的每一个段落必须由一些不完整镜头组成，这些镜头是根据戏剧性的要求进行排列和挑选的。他发明并推动的技巧日后成为电影剪辑的基本技巧（图3-5）。

格里菲斯建立起经典的电影剪辑，他是第一个大量运用特写镜头的人，将观众带入到影片人物的内心世界，让观众感同身受。另一项革新是使用闪回镜头，闪回镜头可以强化观众观看角色脑海中出现的思想或回忆，使角色的动作更为明晰生动。镜头的长短对于一个场景的影响起着很重要的作用。再接近高潮时加快剪辑速度，已造成紧张气氛。

经典的电影剪辑的基础是隐形的剪切概念，一般认为一个镜头应总是连贯流畅和移动的，剪辑的目的就是抹去剪切的痕迹。让观众不注意或者忘记在看电影（图3-6）。

第二个镜头和第三个镜头之间动作的剪辑是从第二个镜头中人物转身动作一开始接下一个镜头近景人物同样做转身的动作。当将两个镜头连接在一起时，就能使观众感觉不到镜头间的转换，满足了人的视觉习惯。

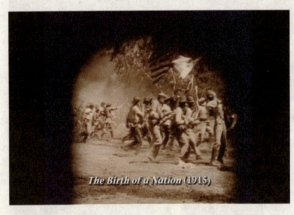

图3-5　电影《一个国家的诞生》

注释：

[①] 大卫-W-格里菲斯：美国默片时代的导演大卫-W-格里菲斯（1875—1848）作为电影艺术奠基人的地位举世公认。让电影与戏剧分家的他……《一个国家的诞生》拍摄于1915年。是格里菲斯展现才华、创造票房的代表作，在电影发展的里程中，大卫·格里菲斯，这位美国的电影大师以他非凡的才能，把电影从戏剧的奴仆地位中解脱出来，使之发展为一门与音乐、美术、文学平起平坐的独立的艺术门类。

镜头1

镜头2 a　　　　　　　　　　　　镜头2 b（全景人物向右转身）

镜头3（剪切近景人物向右转身）　　　　　　　　　　镜头4

图3-6　电影《黑客帝国1》

3) 普多夫金[①]与结构性剪辑

俄国十月革命后，电影成为革命宣传的武器，俄国的电影人开始仔细分析镜头的剪接方法，形成了大量影响之后剪辑的理论和方法。他们排斥资产阶级的故事和格里菲斯运用的无缝剪辑。影片《持摄影机的人》是一部将真实的生活呈现在观众面前，摒弃了情节剧的叙事模式。影片是关于庆祝俄国革命胜利的一部影片，其中运用了我们所知的各项现代剪辑手段。

注　释：

① 普多夫金：（1893～1953）苏联电影导演，演员，理论家，苏联人民艺术家。1893年2月28日生于奔萨，1953年6月30日卒于莫斯科。普多夫金在构成主义思想的促使下更为迷恋于创造和表现。蒙太奇基本上是俄国导演发展出来的理论，是由普多夫金根据美国电影之父格里菲斯的剪辑手法延伸出来，可参考普多夫金的"母亲"或艾森思坦"波坦金战舰"中的"奥德赛台阶"，他对电影的特性、蒙太奇、电影声音等理论也有重要贡献。

理论家普多夫金著有《电影技巧》，主要的理论贡献是把格里菲斯的作品合理化（图3-7）。

普多夫金拍下一个人物和三个不同物体交换剪接在一起。当给观众放完这三段影片后，观众都赞扬演员的表演。当演员盯着汤时满面饥饿，他悲伤的凝视着那个女人，他温柔地看着小女孩。其实每次演员都是同样的表情。这充分说明剪接和蒙太奇的力量。当把两个镜头连接起来就会创造出第三种效果或情感，这就是剪辑的基础。

 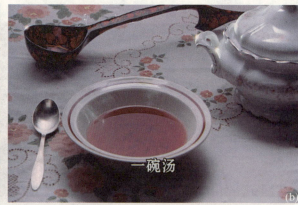

第一组镜头——一个人和一碗汤

第二组镜头——一个人和一个悲伤的妇女趴在丈夫的棺材

第三组镜头——一个人和一个抱着小熊玩的小女孩

图3-7 影片《出神入化》

4）爱森斯坦①和理性蒙太奇

爱森斯坦在影片中所关心的是从实际事件中得出的结论和抽象的概念，与普多夫金关心的故事的戏剧性形成鲜明的不同。爱森斯坦认为把一系列的细节简单的加起来印象，仅仅是电影剪辑工作的最初步的应用。他认为——正常的影片分镜头剧本应该是通过一系列的冲突而进展的；每一个剪断必须在两个接合的镜头之间产生矛盾，从而在观众的脑海里造成新的印象。他这样说："两个结合的镜头并列并不是简单的一加———而是一个新的创造。"

爱森斯坦的代表作《战舰波将金号》里面的敖德萨阶梯是默片史上剪辑的经典片段。这一场戏充分运用爱森斯坦的撞击蒙太奇理论。每一个镜头都有强烈的对比，形成很强的冲击性。在这部表现俄国1905年战舰士兵起义的影片里，用一个长镜头拍下来实际上仅需一分多钟，然而，爱森斯坦却用了160多个镜头，穿插许多特写，使影片长达8分钟。"敖德萨阶梯"是影史最经典的片段，波将金战舰上的水手和敖德萨港的百姓结合为庶民的力量，却在阶梯上遭沙皇军队突然的镇压，四处逃窜的民众死伤遍野。这种重新整合、放大时空的艺术实践，强化了影片的冲击力和感染力，运用了对比、夸张、隐喻、象征等一系列蒙太奇手法，表达情感、强化冲突、渲染气氛，将影像语言叙述得出神入化、几近完美。其中石狮子的睡、蹲、站三个特写镜头的蒙太奇，象征着沉睡猛醒乃至抗争，文学语言运用的象征隐喻在此得以延续，令电影史家们津津乐道。

请参看以下的敖德萨阶梯一段的分镜头，通过仔细研究不同镜头与镜头间和不同景别间的连接方式体会这部经典影片（图3-8）。

从上述镜头可以看出爱森斯坦没有一个镜头是将敌对双方放到同一个镜头中的，通过相连的镜头中敌对双方在画面中的位置对比，景别的跳接使观众清楚感到敌对双方的对立紧张的关系（图3-9）。

 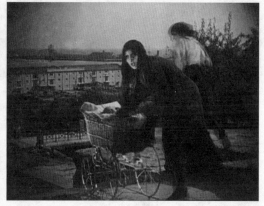

镜头1：中景　仰拍士兵向阶梯下的老百姓开枪　　镜头2：全景　年轻的妈妈慌慌推起婴儿车逃离

图3-8a　影片《战舰波将金号》片段1

注释：

① 爱森斯坦（1898.1.22-1948.2.11）苏联电影导演，电影艺术理论家、教育家。俄罗斯联邦共和国功勋艺术家，艺术学博士、教授。1898年1月22日生于里加，1948年2月11日卒于莫斯科。爱森斯坦在1924年转入电影界，导演的第一部影片《罢工》被《真理报》看做是"第一部真正无产阶级的影片"……爱森斯坦导演了《战舰波将金号》，这部影片后来成为了世界电影史上最经典的默片，代表了当时蒙太奇剪接水平的高峰，尤其是那段被奉为"经典"的"奥德萨阶梯"更是爱森斯坦的杰作之一。爱森斯坦使用离开现实的、脱离叙事情节的画面元素和组接方法，创造具有视觉冲击力和表意明确的电影文本，以此来表达作者的思想意志。

镜头3：全景 士兵走下阶梯，走向老百姓　　镜头4：全景 年轻的妈妈慌忙推起婴儿车逃离

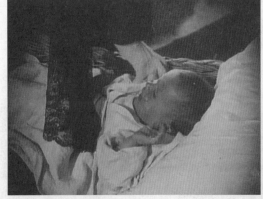 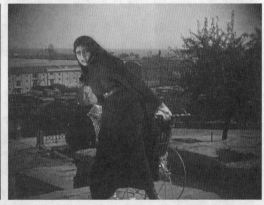

镜头5：中景 婴儿车里的婴儿　　镜头6：全景 年轻的妈妈挡在婴儿车前保护自己的孩子

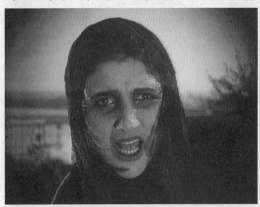

镜头7：近景 年轻的妈妈面对穷凶极恶的军队惊恐万分　　镜头8：近景 士兵整齐地向阶梯下的老百姓步步紧逼

镜头9：中景 士兵们举起枪再次向人群射击　　镜头10：近景 年轻的妈妈中弹，表情痛苦

图3-8b 影片《战舰波将金号》片段1

镜头1：中景 婴儿车因为没有了母亲的保护，渐渐滑下阶梯

镜头2：近景 年轻的妈妈中弹，表情痛苦

镜头3：近景 年轻的妈妈用手捂住中弹的腹部，鲜血从指间流过

镜头4：大远景 阶梯下的老百姓被残暴的士兵用鞭子抽打

镜头5：特写 年轻的妈妈用手捂住中弹的腹部，鲜血从指间流过

镜头6：近景 年轻的妈妈用手捂住中弹的腹部，鲜血从指间流过

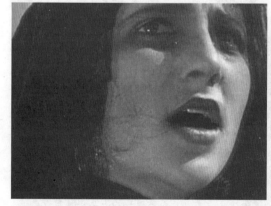
镜头7：特写 年轻的妈妈惊恐地望向朝她开枪的士兵们

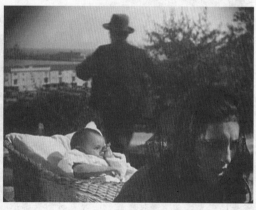
镜头8：中景 年轻的妈妈慢慢倒下婴儿车里的婴儿浑然不觉

图3-9a 影片《战舰波将金号》片段2

镜头9：特写　婴儿车失去控制向阶梯下滑去

镜头10：中景　士兵们整齐而坚定的向阶梯下走去

镜头11：中景　士兵们整齐而坚定的向阶梯下走去

镜头12：近景　年轻的妈妈慢慢倒下

镜头13：中景　年轻的妈妈慢慢倒下

镜头14：特写　婴儿车失去控制向阶梯下滑去

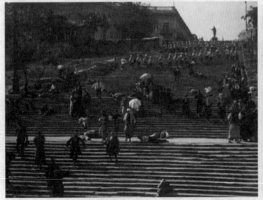
镜头15：大远景　面对残暴的士兵百姓四散奔逃

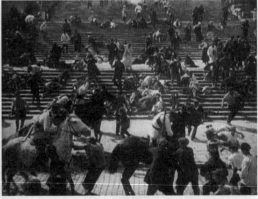
镜头16：大远景　面对残暴的士兵百姓四散奔逃

图3-9b　影片《战舰波将金号》片段2

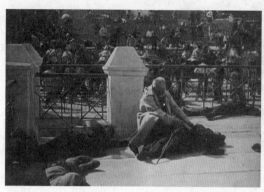

镜头17：远景　远处残暴的士兵向百姓开枪射击，前景中的老人正在试图拯救同伴

镜头18：中景　年轻的妈妈慢慢倒下

镜头19：近景　婴儿车滑下阶梯

镜头20：近景　婴儿车滑下阶梯

镜头21：特写　婴儿车车轮由画面右向画面左划过

镜头22：特写　婴儿车车轮在阶梯上滑下

镜头23：近景　一位受伤的老妇人惊恐万分

镜头24：全景　婴儿车沿着遍布尸体的阶梯向下滑去

图3-9c　影片《战舰波将金号》片段2

第 3 章　剪辑

如图3-9中镜头24所示，婴儿车滑落阶梯的危险画面也成为后人仿效致敬的经典镜头。

在上面举出的镜头中，每个镜头从构图、远景和特写的连接、静止和运动的对比连接、长拍和短拍的结合使用、直线与曲线的使用，成为强烈的对比。虽然爱森斯坦的影片故事结构较松散，但是电影中较知性地倾向抽象的辩证，在运用象征隐喻时，不顾及时空。爱森斯坦的理性蒙太奇理论在先锋派影片、音乐录像带和影视广告中应用较多（图3-10）。

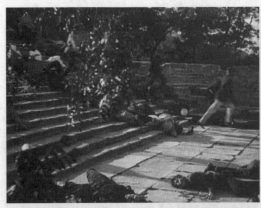
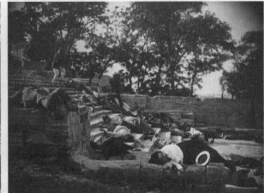

镜头1：大远景　婴儿车沿着遍布尸体的阶梯向下滑去　　镜头2：特写　婴儿车车轮在阶梯上滑下

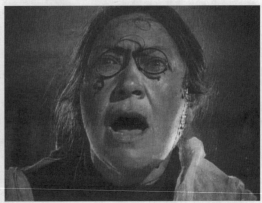

镜头3：大远景　面对残暴的士兵百姓四散奔逃　　镜头4：近景　死去的母亲一动不动

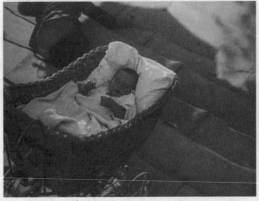

镜头5：全景　婴儿车沿着遍布尸体的阶梯向下滑去　　镜头6：近景　受伤的老妇人惊恐地望着

图3-10a　影片《战舰波将金号》片段3

镜头7：特写　婴儿车沿着遍布尸体的阶梯向下滑去

镜头8：近景　受伤的年轻男子惊恐地望着

镜头9：远景　远处残暴的士兵向百姓开枪射击，前景中的老人正在试图拯救同伴

镜头10：全景　婴儿车滑下阶梯

镜头11：近景　受伤的年轻男子惊恐地望着

镜头12：近景　婴儿车沿着遍布尸体的阶梯向下滑去

镜头13：特写　婴儿车中的婴儿刚刚苏醒

镜头14：近景　婴儿车沿着遍布尸体的阶梯向下滑去

图3-10b　影片《战舰波将金号》片段3

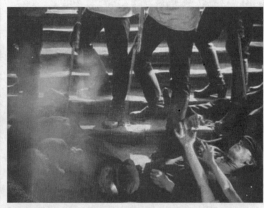

镜头15：特写　婴儿车中的婴儿刚刚苏醒　　　　镜头16：近景　士兵们向手无寸铁的百姓开枪

镜头17：特写　婴儿车继续向阶梯下滑行　　　　镜头18：近景　受伤男子愤怒的喊叫

镜头19：全景　婴儿车沿着遍布尸体的阶梯向下滑去　镜头20：近景　士兵残暴的用军刀砍向老百姓

镜头21：近景　士兵面露凶残之色　　　　　　　镜头22：近景　受伤的老妇人痛苦不堪

图3-10c　影片《战舰波将金号》片段3

3.2 剪辑影片

3.2.1 剪辑的主要内容

1) **影像剪辑**

在无声片时代，现代影像剪辑的各种手法和技巧已经发展到比较完善的地步。影像剪辑是按照剧本和导演预先构想的方案，将影响按照一定顺序组接起来。

2) **声音剪辑**

在有声片出现之后，声音作为电影的重要组成部分，使电影成为一种一门视听艺术。声音分为三部分，音乐、音响、语言。

声音剪辑分为三种：先期录音、同期录音、后期配音。

3.2.2 剪辑的几个术语

1) **剪接点**

前后相连的镜头中间的交接点。恰当的剪辑点能够使前后两个镜头衔接自然流畅，剪辑点的准确与否直接关系到影片的总体质量。

2) **淡出淡入**

一般是在影片开头或一场戏开始使用淡入，影片结尾或一场戏结束使用淡出。

淡出：镜头由全暗到渐渐显露，直至完全清晰（图3-11）。

淡出：镜头渐暗直至完全消失（图3-12）。

图3-11 动画片《埃及王子》

图3-12 动画片《埃及王子》

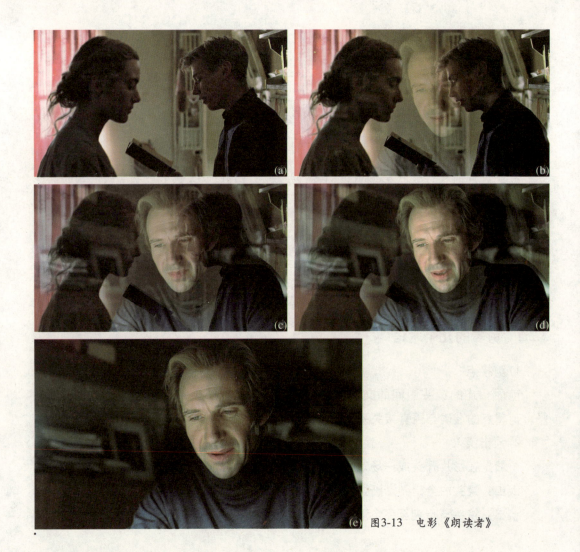

图3-13 电影《朗读者》

3) 化出化入

前一个镜头渐渐隐去,同时后一个镜头渐渐隐出(图3-13)。

4) 划出划入

简称"划"。电影中表现时间、空间转换的技巧之一。用不同形状的线,将前一个画面划去(划出),代之以后一个画面(划入)。一般适用于表现节奏较快、时间较短的场景转换;尤其是在描写同时异地或平行发展的事件时,划的组接技巧有着别种方法所不能替代的作用。其不足之处在于,如处理不当,容易使观众意识到银幕的四面框的存在,削弱了画面形象的真实感(图3-14)。

5) 叠印

叠印,英文:Superimp.siti.n,法文:Surimpressi.n,又叫"叠画",是指把两个或两个以上不同内容的画面,叠合印成一个画面的制作技巧。叠印镜头一般用来表现人物的回忆、想象、思索和梦幻。有时也借此交代时间的流逝和各种纷繁现象。叠印镜头是一种具有复合内容的画面,它可以使观众同时看到两个或两个以上不同的画面内容。由于画面的重叠,使各个内容之间本来就存在着的对列关系更为强烈,激起观众的思索和联想(图3-15)。

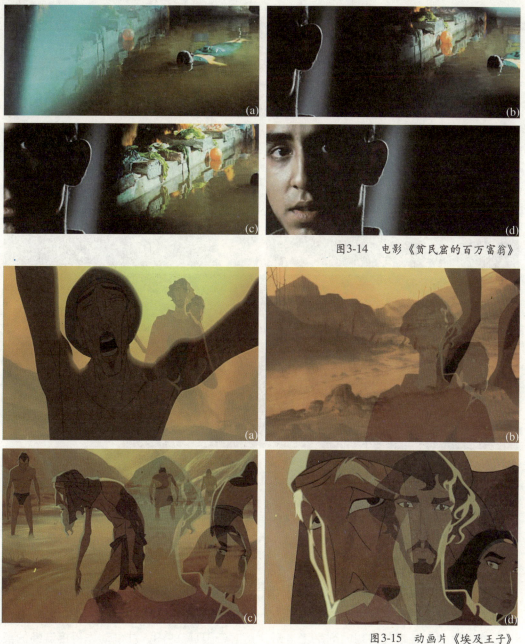

图3-14 电影《贫民窟的百万富翁》

图3-15 动画片《埃及王子》

3.2.3 剪辑的几个原则

剪辑者一般在处理素材时采用两个阶段，第一个阶段称为剪接，将影片相关素材按照剧本顺序连接到一起。第二个阶段称为剪辑，在此处理剪接好的内容，调整节奏，把握时长，使它符合戏剧性和客观事实。不管在哪个阶段，剪辑师需要主要做的工作一个是连接镜头，另一个就是要让每个镜头衔接流畅。流畅的剪接必须服从某些机械的原则，在下面将进行分析这些原则。但是关于流畅的剪接的规则都应遵循电影本身的戏剧性要求。

图3-16　影片《巴顿将军》

 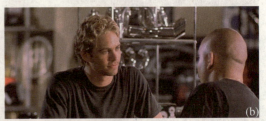

图3-17　影片《速度与激情》

1) 动作衔接流畅

对于流畅剪接最基本的要求就是，在一场戏中两个连续镜头间的动作必须衔接。经典的电影剪辑的基础是隐形的剪切概念。

在上文中介绍现代剪辑时列举了电影《黑客帝国1》的图，就是动作衔接流畅的实例。通过两个不同景别，全景镜头和特写镜头将同一个转头的动作在恰当的时刻衔接得自然流畅。

2) 形象的大小与角度转变的范围

在剪辑的过程中，在一场戏里拍摄了同一人物不同角度的镜头，在两个镜头相连接时尽量选择不同景别的镜头。请仔细观察下面的几个镜头（图3-16）。

显然，如图3-16（a）和图3-16（c）镜头之间对比不够明显，因此剪接起来不流畅。但是二者有明显的景别差别，剪辑者通过景别的跳接达到吸引观众的戏剧性。

3) 轴线问题

在观看格里菲斯导演拍摄的影片《一个国家的诞生》中战争场面的段落时，请注意格里菲斯是如何处理敌对双方的镜头方向的。可以清楚地看出，每一方总是面对一个固定的方向的，如果有一方是从左往右前进，而另一方则是从右向左运动。

在实际拍摄中，拍摄一场戏中毗邻或面对相反方向的近景时，摄像机的摆放位置对说明对话者的位置关系起到关键作用。为了不使观众迷惑，一般的拍摄都会采用如图3-17，图3-18所示的位置摆放。

4) 保持清楚的连贯性

除了以上几点要注意的以外，还要弄清演员与地形间的关系。在很多情况下，演员会改变行进方向，为了不使观众迷惑，演员和背景地形间相对关系应保持一致。在电影《我的父亲母亲》中，母亲招娣追赶带走父亲的马车一段，充分运用剪辑连贯性的方法，清晰地叙述出追赶父亲马车和伤心返回村庄的过程（图3-19）。

如图3-19所示，这几个镜头是交代母亲招娣追赶载有父亲的马车跑出村子，摄影机选取正面和背面拍摄女主人公，正面拍强调人物表情大多选用中景和近景，拍摄主人公背面表现主人公追赶的地理位置的变化，景别多选用全景、远景和大远景。

如图3-20所示，这些镜头主要表现母亲招娣出村口，试图抄小路追赶马车的画面，大部分镜头中的主人公追赶的方向都是从画面右侧跑向画面左侧，景别以中景和全景居多。

如图3-21所示，这些镜头主要表现母亲招娣在追赶马车时不慎摔在了路上，因为没有追上马车而伤心的哭泣，在回家的路上发现父亲给她买的发卡丢了，母亲招娣边走边找。在这一段里大部分镜头中的主人公行走的方向都是从画面左侧走向画面右侧，景别以中景和全景居多。

在电影《我的父亲母亲》这场戏中，追赶时演员是从镜头的右向左奔跑，到后面失落的回村发现发卡丢了边找边走的戏时，镜头中的演员是从镜头的左走向右。剪辑流畅，运动线清晰，镜头给观众创造出一条想象的运动的方向，观众不知不觉地就勾画出出村的小路在村庄的右侧。在接下来的故事发展中，镜头也是依照这个方向来拍摄的。

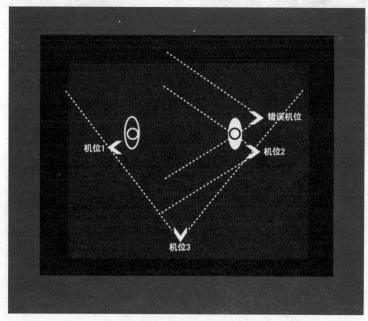

图3-18　影片《速度与激情》机位演示图

视听语言

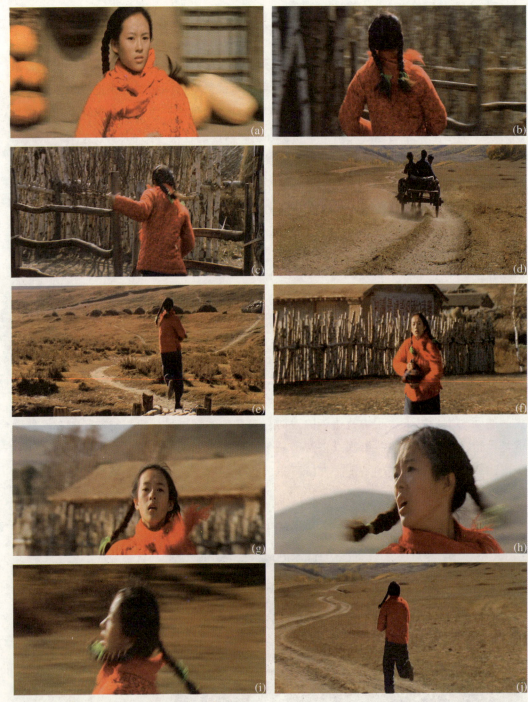

图3-19 影片《我的父亲母亲》片段1

48

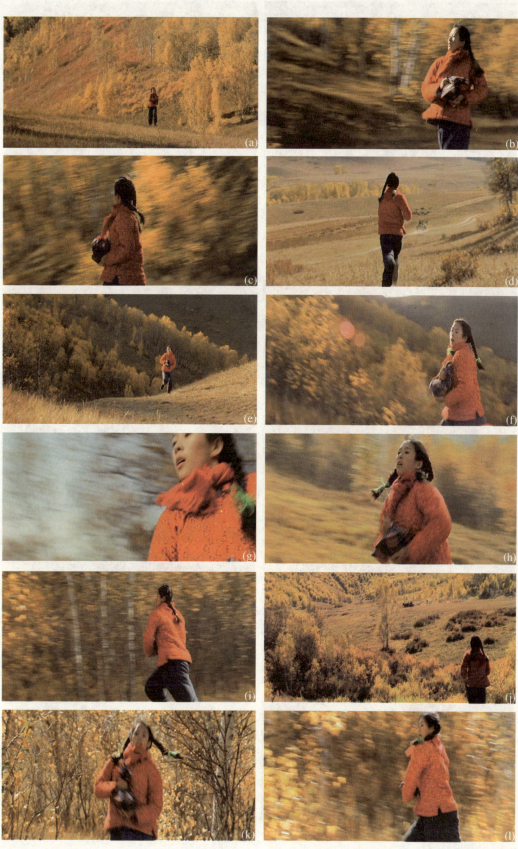

图3-20a 影片《我的父亲母亲》片段2

视听语言

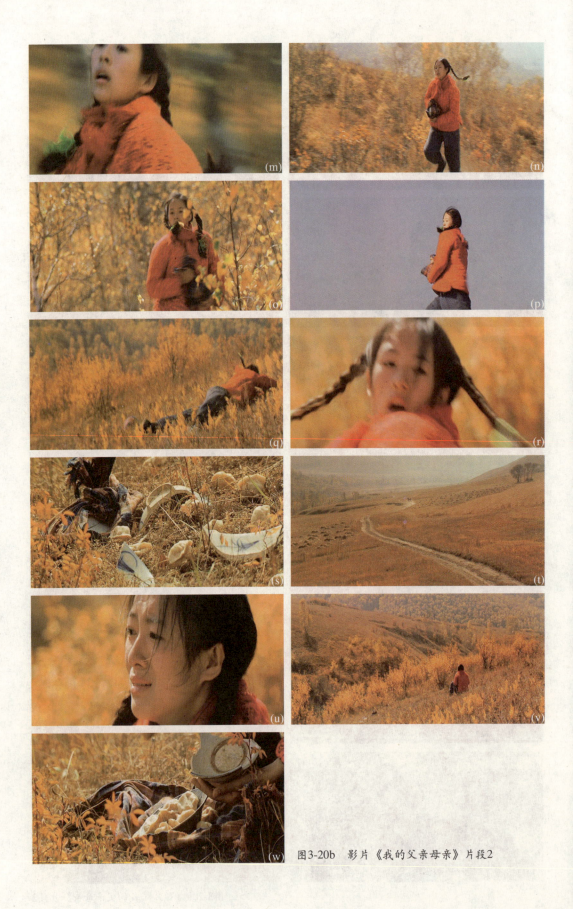

图3-20b 影片《我的父亲母亲》片段2

50

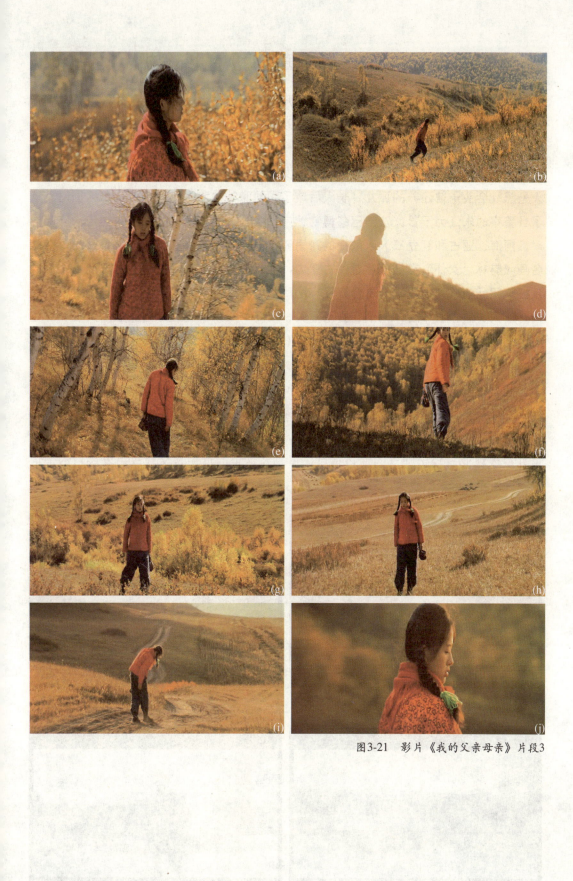

图3-21 影片《我的父亲母亲》片段3

3.3 电影《纵横四海》镜头分析

接下来将通过分析影片《纵横四海》开场时三位主人公盗取名画一段戏，来展示如行云流水，异彩纷呈的镜头语言，这场戏充分展示出导演在运用景别表现及剪辑原则的运用等方面十分到位的处理。

下面介绍一下故事梗概，阿海（周润发）、亚占（张国荣）和红豆（钟楚红）三人是黑社会头子曾江养的孤儿，长大后成了帮他赚钱的艺术品大盗，而三人同时又认了当警察的朱江为干爹。法国巴黎博物馆内，名画《赫林之女仆》被人盗走。与此同时，阿海、亚占和红豆三人以敏捷的身手盗得另一幅名画，在与法国大哥交易时得知名画《赫林之女仆》在妖气重重的古堡内，他们在曾江安排下成功地盗取此画之后，反被集团元凶曾江与法国大哥合谋设下陷阱，派人追杀灭口。阿海驾车与杀手快艇相撞。三人失散，数年后，他们在香港重聚，阿海"瘫痪"住在朱江家里，亚占和红豆已经结婚了。曾江又逼他们去偷另一幅画（图3-22）。

第一个镜头是大远景开始，将故事中的一位主要角色亚占出场自然地呈现出来。第二和三镜头是平行剪辑，表现在同一时间运送名画的货车行进到公路上，亚占轻松地骑上摩托车，在此时观众仅仅是了解两条平行发生的故事，但是之间有什么联系观众是不知道的。于是引发了观众的好奇心，观众不自觉的就被引导着向下看。第四至第九镜表现亚占轻松帅气的性格特点。景别在这里的运用是交代故事发展用的是全景、远景和大远景的镜头，表现人物性格的时候，多用近景或特写表现（图3-23）。

镜头1：大远景　巴黎街道上，亚占走下桥说："我是通天大盗，明天看报纸吧。"　　镜头2：远景　载画货车在一辆警车的护送下在公路上行驶

镜头3：远景　载画货车在公路上行驶　　镜头4：全景　亚占走向街边停放的摩托车

图3-22a　影片《纵横四海》片段1

镜头5：近景　亚占带上头盔　　　　　　　　镜头6：近景（摇）亚占骑上摩托车

镜头7：近景　亚占骑上摩托车　　　　　　　镜头8：近景　亚占发动摩托车

镜头9：远景（跟）　摩托车驶向马路

图3-22b　影片《纵横四海》片段1

　　从第10镜开始以载画货车为主线，连续五个镜头交代货车的行进路线，从第15镜开始白色轿车里的另外两个主角出场（阿海和红豆）。俩人假扮情侣在车上接吻，吸引载画货车上司机和警察的注意力。在表现汽车及汽车间的运动关系时多用全景或远景，但表示人物故事情节时用到中、近景较多（图3-23）。

镜头10：近景　载画货车在公路上行驶　　镜头11：全景（拉）　载画货车在公路上行驶

镜头12：远景　载画货车在公路上行驶，后面阿　　镜头13：远景　阿海和红豆的白色轿车跟在车
海和红豆的白色轿车跟上　　　　　　　　　　　　　后面

 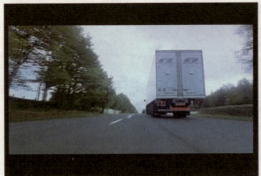

镜头14：全景　载画货车在公路上疾驰而过　　镜头15：全景　白色轿车紧跟其后

镜头16：全景（仰）　载画货车在公路上行驶　　镜头17：全景　白色轿车紧跟其后

图3-23a　影片《纵横四海》片段2

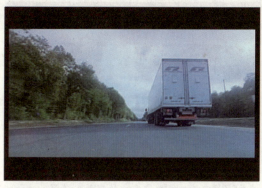
镜头18：全景（仰） 载画货车在公路上行驶

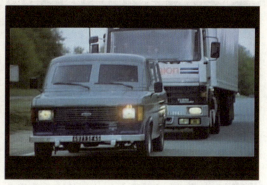
镜头19：全景 押解车和载画货车在公路上疾驰而过

镜头20：全景 白色轿车加快速度超过载画货车

镜头21：全景（仰） 白色轿车加快速度超过载画货车

镜头22：全景（俯） 白色轿车加快速度超过载画货车，阿海和红豆热吻，司机放松警惕

镜头23：中景 司机和警察放松警惕

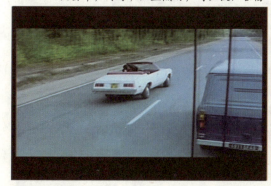
镜头24：全景 白色轿车加快速度超过载画货车和押解车

镜头25：大全景 白色轿车加快速度超过载画货车和押解车

图3-23b 影片《纵横四海》片段2

 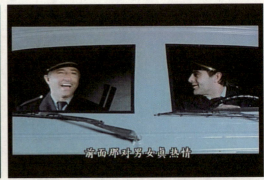

镜头26：中景　白色轿车加快速度超过载画货车　　镜头27：中景　载画货车内警察放松警惕和押解车

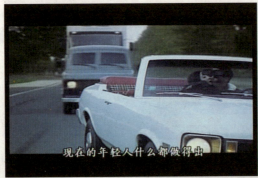 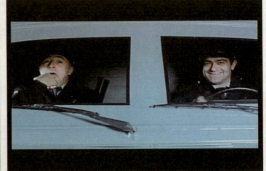

镜头28：中景　阿海和红豆热吻，白车在载画货车和押解车前压低行驶速度　　镜头29：中景　载画货车内警察吹口哨

 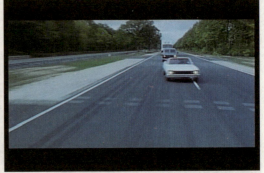

镜头30：中景　阿海和红豆热吻，白车在载画货车和押解车前压低行驶速度　　镜头31：大全景　白色轿车在载画货车和押解车前蛇形行驶

图3-23c　影片《纵横四海》片段2

　　从第32镜开始亚占骑着摩托车和载画货车、白色轿车几条故事线重合，一方面表现摩托车追赶货车的紧张场面，另一方面在第35、38、40镜中，利用大远景介绍三辆车之间的位置关系（图3-24）。

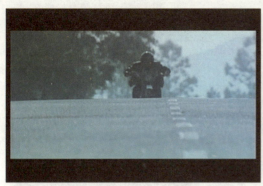
镜头32：远景　亚占骑着摩托车追来

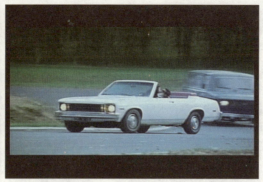
镜头33：全景　白色轿车在载画货车和押解车前蛇形行驶

镜头34：全景　亚占骑着摩托车追来

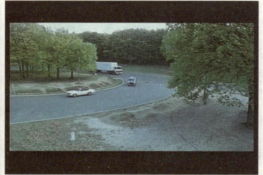
镜头35：大远景　白色轿车在载画货车和押解车前行驶

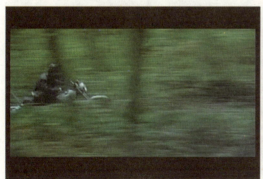
镜头36：远景　亚占骑着摩托车穿过树林追来

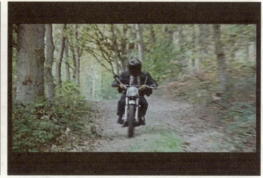
镜头37：远景　亚占骑着摩托车穿过树林中的小路

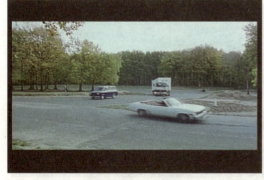
镜头38：大远景　白色轿车在载画货车和押解车前行驶，亚占骑着摩托车追上了载画货车

镜头39：大远景　亚占骑着摩托车穿过树林中的小路

图3-24a　影片《纵横四海》片段3

镜头40：大远景　载画货车和押解车在公路上转弯　　镜头41：全景　亚占骑着摩托车跟在后面

镜头42：大远景　亚占骑着摩托车跟在后面　　镜头43：远景　载画货车在公路上转弯

图3-24b　影片《纵横四海》片段3

　　第44镜至第52镜表现亚占通过一个转弯路口成功滑行到载画货车的底盘上。在这一段镜头组接紧凑。为了充分表现惊险的程度，拍摄时利用六个镜头多个角度延时表现仅一、两秒钟的钻车特技（图3-25）。

镜头44：近景　亚占骑着摩托车跟在后面　　镜头45：远景　亚占故意从摩托车上摔下

图3-25a　影片《纵横四海》片段4

镜头46：全景 亚占故意从摩托车上摔下

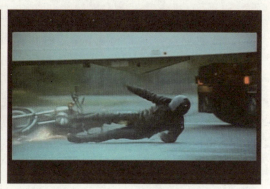
镜头47：全景 亚占滚到载画货车下

镜头48：全景 亚占滚到载画货车下

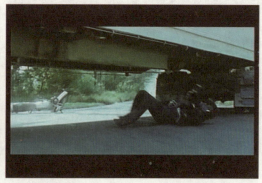
镜头49：全景 亚占滚到载画货车下，抓住载画货车底部

镜头50：全景 亚占抓住载画货车底部

镜头51：全景 载画货车上没人发觉，继续向前行驶

镜头52：全景 亚占抓住载画货车底继续向前攀爬

图3-25b 影片《纵横四海》片段4

从第53镜开始叙事主角又回到白色轿车上，阿海通过白车作为桥梁爬到载画货车后门。此时观众会很紧张搞不清亚占和阿海的关系，但都很明确的感到，这两组人是冲着名画来的。在表现阿海整个运动过程中，镜头采用全景或者远景。而在表现阿海撬开货车车门锁时，利用特写镜头表现阿海技术熟练，是个惯犯（图3-26）。

镜头53：远景　载画货车开过，白色轿车继续跟上　　镜头54：全景　载画货车开过，白色轿车继续跟上

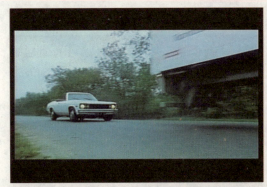 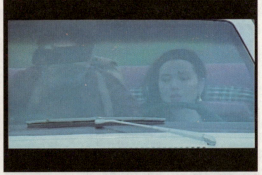

镜头55：远景（摇）　载画货车开过，白色轿车跟上　　镜头56：近景　红豆驾驶汽车

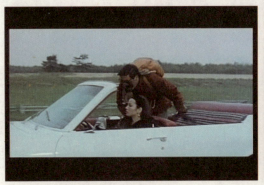 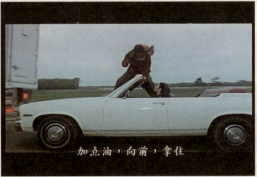

镜头57：全景　阿海在白车上站起　　镜头58：全景　阿海走到车头

图3-26a　影片《纵横四海》片段5

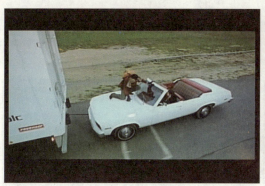
镜头59：远景　阿海走到车头

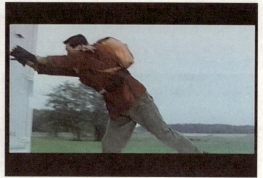
镜头60：全景　阿海走到车头，纵身一跳抓住载画货车后车门

镜头61：特写　载画货车后车门门锁特写，阿海用工具撬锁

镜头62：近景　亚占在载画货车底部向前攀爬

镜头63：特写　阿海用工具撬开车门锁

镜头64：中景　阿海打开车门

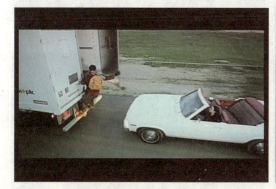
镜头65：远景　阿海打开车头，准备进入车厢

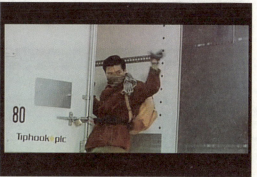
镜头66：中景　阿海打开车门，向红豆招手

图3-26b　影片《纵横四海》片段5

第 3 章　剪 辑

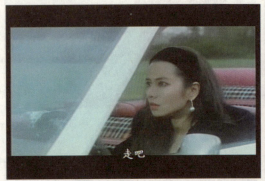 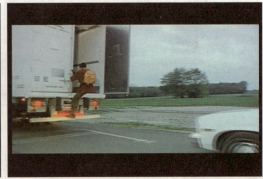

镜头67：近景　红豆减慢速度　　　　　　　镜头68：远景　阿海进入车厢
图3-26c　影片《纵横四海》片段5

　　从第69镜开始到第127镜表现的是阿海进入车厢找名画，同时亚占在车下锯开车底板，将阿海盗得的名画接走，谜底在此时揭开，亚占和阿海是一伙的。导演通过精心设计镜头和影片节奏将盗画事件讲的精彩洗练。表现了三个主角的职业、性格和相互关系，为展开故事做好了准备（图3-27）。

 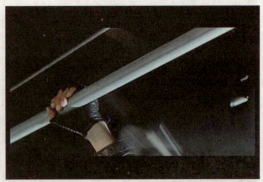

镜头69：全景　亚占往车下拴绳索　　　　　镜头70：特写　拴绳索

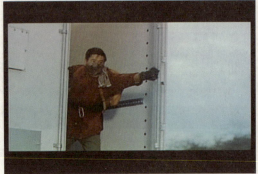 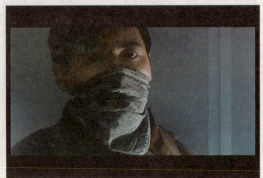

镜头71：全景　阿海关上车厢　　　　　　　镜头72：特写　阿海查看车内
图3-27a　影片《纵横四海》片段6

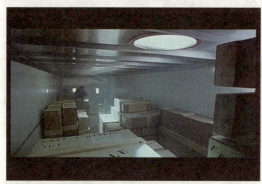
镜头73：远景 阿海准备找名画

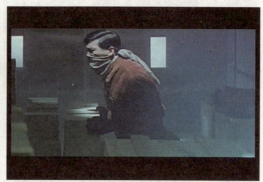
镜头74：中景（跟） 阿海在车厢内寻找名画

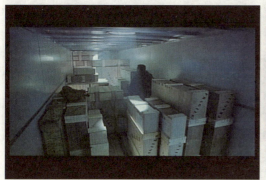
镜头75：远景 阿海在车厢内寻找名画

镜头76：全景 阿海在车厢内寻找名画

镜头77：全景 阿海在车厢内寻找名画

镜头78：中景 阿海在车厢内寻找名画

镜头79：近景 阿海在车厢内寻找名画

镜头80：近景 阿海在车厢内寻找名画

图3-27b 影片《纵横四海》片段6

镜头81：中景　阿海在车厢内寻找名画　　　　镜头82：近景　阿海在车厢内找到名画

 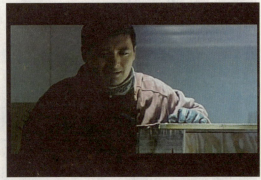

镜头83：特写　装名画箱子　　　　　　　　　镜头84：近景　阿海在车厢内找到名画

镜头85：全景　阿海跑到车尾找工具包　　　　镜头86：远景（拉）　阿海从车尾拿出钻头，准备钻开箱子

镜头87：全景　亚占在载画货车底部，利用工　　镜头88：特写　亚占的工具特写
具，准备打开车底

图3-27c　影片《纵横四海》片段6

 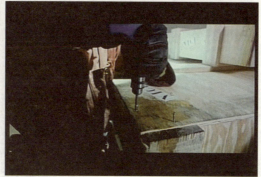

镜头89:全景 亚占在载画货车底部,利用工具准备打开车底　　镜头90:特写 阿海钻开箱子

镜头91:全景 亚占在载画货车底部,准备打开车底　　镜头92:特写 亚占的工具特写

镜头93:特写 亚占的工具锯开车底板的木板　　镜头94:近景 阿海撬开木箱

镜头95:近景 阿海挪开木箱盖　　镜头96:中景 阿海看到箱内名画

图3-27d 影片《纵横四海》片段6

镜头97：中景 阿海将名画起出

镜头98：近景 阿海撬出名画

镜头99：中景 阿海撬出名画

镜头100：近景 名画被拿出

镜头101：近景 阿海欣喜的看画

镜头102：特写 名画

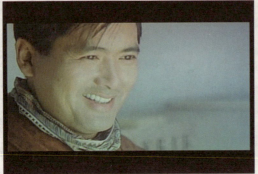
镜头103：特写 阿海看画微笑

镜头104：全景（拉） 亚占在载画货车底部锯车底木板

图3-27e 影片《纵横四海》片段6

镜头105：特写（推） 亚占的工具锯开车底板的木板
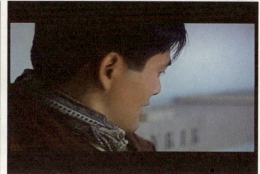
镜头106：特写 阿海回头看地板

镜头107：全景（拉） 亚占在载画货车底部锯车底木板
镜头108：特写 亚占锯开车底板

镜头109：特写 亚占的工具锯开车底板的木板

镜头110：中景 阿海将名画卷起

镜头111：特写 亚占的工具锯开车底板的木板

镜头112：中景 阿海将名画装到画筒中

图3-27f 影片《纵横四海》片段6

镜头113：特写 亚占的工具锯开车底板的木板　　镜头114：中景 阿海将名画装到画筒中

镜头115：特写 亚占的工具锯开车底板的木板　　镜头116：特写 亚占锯开车底板

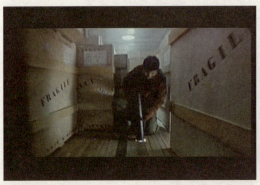 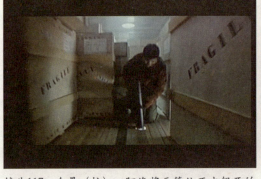

镜头117：全景（拉）阿海将画筒从亚占锯开的　　镜头118：全景 亚占从车底接住画
　　　　　　　　　洞中传给亚占

镜头119：全景 亚占从车底接住画，背到身上　　镜头120：中景 阿海向车下的亚占敬礼微笑

图3-27g 影片《纵横四海》片段6

镜头121：近景　亚占向车上的阿海回礼　　镜头122：全景　亚占在车底背着画

镜头123：全景（推）阿海起身望向车顶　　镜头124：全景　亚占在车底解开绳索

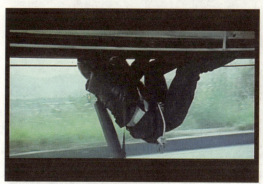 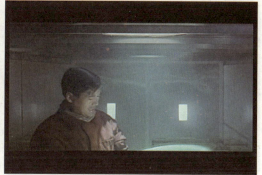

镜头125：全景　亚占在车底解开绳索　　镜头126：中景　阿海打开车顶

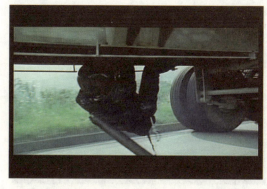

镜头127：全景　亚占在车底向后爬
图3-27h　影片《纵横四海》片段6

第 3 章　剪辑

从第128镜至第180镜表现了阿海和亚占如何逃离，其中第163至第170镜为了强化表现阿海的性格还加了一段阿海在天空中舞蹈的一组镜头，仔细想想在现实中是不会出现这样的情节的，反复观看后会发现货车上的警察既然发现画丢了，又看到了偷画的人，为什么不停车追赶。而导演为了强调三位主角在偷完画后的愉快以及为下一场戏的开始做铺垫，为了将故事节奏降低，于是不再展开警察追捕三位主角的故事了（图3-28）。

在这180个镜头里，镜头的运动连贯性非常清晰，从第10镜至第39镜货车的走向从画面的左侧向右侧行驶，当第40镜开始直到第180镜货车拐弯结束后镜头中的运动走向变为由右向左行驶。在这一场戏中没用到上文中提到的淡入淡出、化出化入、划出划入和叠印，主要是由于故事情节很紧凑使用直接组接会提高故事发展的节奏，使用上述四种方式每一种方式的使用都会在3秒钟以上，大大降低了整个故事节奏，紧张感很难表现出来。

镜头128：中景　阿海上到车顶

镜头129：全景　阿海穿上降落伞包

镜头130：中景　阿海穿上降落伞包

镜头131：全景　阿海穿上降落伞包

镜头132：中景　阿海穿上降落伞包

镜头133：远景　阿海向车厢前面走去

图3-28a　影片《纵横四海》片段7

镜头134：特写　大货车行驶

镜头135：近景　阿海拴绳索

镜头136：全景　阿海拴绳索

镜头137：远景　阿海拉住绳索向后退

镜头138：全景　阿海拉住绳索向后退

镜头139：近景　车上警察向车后看

镜头140：近景　阿海拉住绳索向后退

镜头141：全景　阿海准备拉伞跳车

图3-28b　影片《纵横四海》片段7

镜头142：近景　阿海准备拉伞跳车

镜头143：全景　阿海的降落伞打开

镜头144：特写　降落伞打开

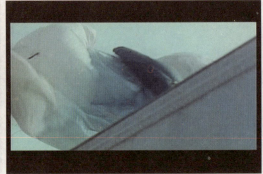
镜头145：近景　降落伞打开

镜头146：全景　阿海起飞

镜头147：近景　警察爬上车顶，举枪向阿海射击

镜头148：远景　阿海遇到袭击

镜头149：中景　阿海遇到袭击逃脱

图3-28c　影片《纵横四海》片段7

镜头150：中景　警察瞄准阿海

镜头151：远景　阿海升空逃脱

镜头152：近景　阿海升空逃脱

镜头153：大远景　阿海升空逃脱

镜头154：中景　警察向空中的阿海瞄准

镜头155：全景　车下的亚占

镜头156：特写　亚占拿钳子剪断车下电线

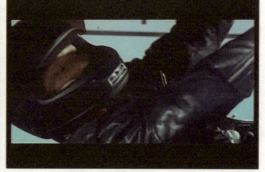
镜头157：近景　亚占剪电线

图3-28d　影片《纵横四海》片段7

镜头158：全景　亚占准备跳车　　　　　镜头159：近景　载画货车向前行驶

镜头160：近景　押解车上警察发现　　　镜头161：特写　警察踩刹车

镜头162：近景　载画货车向前行驶　　　镜头163：中景　阿海在空中

镜头164：远景　阿海在空中滑翔　　　　镜头165：中景　阿海在空中滑翔

图3-28e　影片《纵横四海》片段7

镜头166：全景　阿海在空中滑翔

镜头167：远景　阿海在空中滑翔

镜头168：全景　阿海在空中滑翔

镜头169：全景　阿海在空中滑翔

镜头170：远景　阿海在空中滑翔

镜头171：全景　亚占和红豆在车里望向空中的阿海

镜头172：大远景　阿海准备降落到车上

镜头173：近景　阿海准备降落

图3-28f　影片《纵横四海》片段7

镜头174：大全景　亚占和红豆在车里　镜头175：近景　阿海望向汽车
望向空中的阿海

 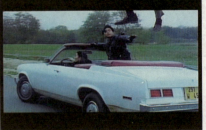

镜头176：全景　亚占和红豆在车里望　镜头177：全景　阿海降落
向空中的阿海

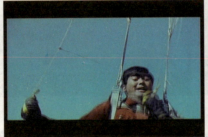 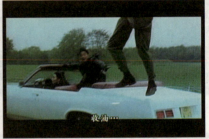

镜头178：中景　阿海下降　　　　　镜头179：全景　阿海降落

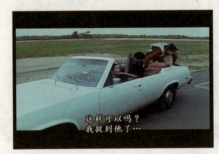

镜头180：全景　阿海顺利降落
图3-28g　影片《纵横四海》片段7

观摩影片
 (1) 影片《我的父亲母亲》　(2) 影片《纵横四海》
简答题
 (1) 试说明鲍特和格里菲斯对好莱坞"动作剪辑"的贡献与作用。
 (2) 试比较爱森斯坦和普多夫金在蒙太奇观念上的异同。

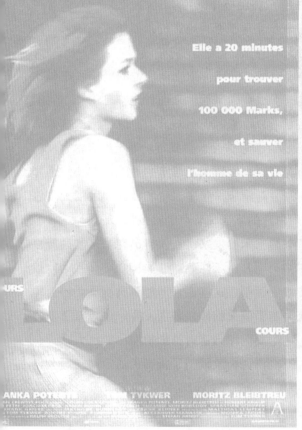

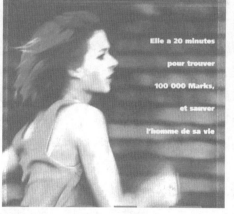

第 4 章 声音

视听语言

现今的电影是一门视听的艺术。但是最初的电影的发明始于人们对"活动影像"的追求。众所周知，电影最开始的时候是无声电影，随着观众不断增加的要求，在默片时代，电影院里总有乐队、钢琴或唱片作为影片的伴奏。1927年，艾伦·克罗斯兰的《爵士歌手》的出现将电影带入到有声（talkie）时代。虽然在当时，声音的出现让许多影评人担心它会摧毁电影，但是事实证明声音是电影艺术最为丰富的环节之一。

4.1 影视声音的发展

1910年8月27日，在美国新泽西州西奥兰治的某所实验室里，爱迪生[①]第一次展示了能够将画面和声音同时记录下来的带有声音的电影，但因为技术不完善，这项发明只是昙花一现。1927年，艾伦·克罗斯兰的《爵士歌手》[②]的出现将电影带入到有声（talkie）时代，1928年，华纳兄弟公司进一步完善了有声电影的录制和放映技术，拍出了具有全部对白的真正意义上的有声电影《纽约之光》[③]。

电影声音的出现拓展了电影艺术的表现空间，是电影史上革命性的成果。在最初阶段，它的发展并不是一帆风顺——"美国观众争先恐后地来观看这些音乐片，他们对于唱词和歌手嘴唇动作的完全一致，感到十分惊奇，但另一方面，这种新的技术却受到卓别林、金·维多、雷内·克莱尔、茂瑙、普多夫金、爱森斯坦等无声艺术大师们的贬斥。"因为担心声音的出现会影响到观众对画面和演员表演的关注，威胁到默片时代已经颇有成就的电影的独特艺术品格，爱森斯坦、普多夫金和亚历山大洛夫几位默片大师还曾联合发表了一篇有名的反对对白片的宣言《有声电影声明》。

声音的出现的确从很多方面影响到了电影艺术的发展。在没有出现吊挂式话筒之前，只能把体积较大的拾音话筒固定藏在某个地方，不能随着演员移动，而且话筒拾音范围有限，演员在说话的时候必须尽量靠近话筒，这样在表演时演员就不能根据情节的需要随便移动或是转动头部，于是就限制了演员的即兴表演发挥，也降低了默片时期已经发展到很高水准的表演水平。为了阻隔同期录音时摄影机发出的巨大噪声，摄影师不得不躲在一个很小的隔音空间进行拍摄，大大限制了摄影机的运动。而为电影画面带来丰富变化、被视作电影表现手法一大进步的运动镜头就被牢牢缚住了手脚。因为当时是同期录音，而且声音是和画面记录在同一卷胶片上，因此在影片剪辑时为了保证声音的连贯和合理，镜头之间的蒙太奇组接就多了许多顾忌，不能完全遵从于导演的艺术构思。于是声音的出现使电影画面的视觉节奏受到了很大影响，当时已经成为电影艺术特质之一的蒙太奇的运用也受到了限制。

注 释：
① 托马斯·阿尔瓦·爱迪生（Thomas Alva Edison，1847～1931）：美国人，著名的发明家，被誉为"发明大王"。爱迪生一生共有约两千项创造发明，他除了在留声机、电灯、电话、电报、电影等方面的发明和贡献以外，在矿业、建筑业、化工等领域也有不少著名的创造和真知灼见，爱迪生同时也是一位伟大的企业家，1879年，爱迪生创办了"爱迪生电力照明公司"，为人类的文明和进步做出了巨大的贡献。
② 《爵士歌手》是美国早期第一部有声电影，1927年10月6日。
③ 有声电影《纽约之光》是美国早期有声电影，1928年7月6日华纳公司

4.2 电影声音的分类及其功能

虽然电影在刚刚问世的时候一直被视为一种纯粹的视觉艺术,当声音的出现后带给电影革命性的改变,视听的结合真正使电影成为实现人们感知客观世界的规律和心理需求。在观赏影片的时候观众可以从画面和声音同时捕获信息,通过综合感知来加强对影片的欣赏和理解,从而获得更加丰富的审美体验。

一般我们把电影声音大体分为三种:语言、音响和音乐。

(1) 语言:指人在表达思想和喜怒哀乐等情感时所发出的具体音调、音色、力度、节奏等特征的声音。是影视作品反映现实生活和塑造艺术形象的重要手段。

(2) 音效:指影视作品中除语言和音乐以外,出现的自然界和人造环境中所有声音的统称。

(3) 音乐:指影视作品中经过加工的、通过演奏、演唱才能形成的声音。

在任何影视作品之中,这三种电影声音虽然各自的表现形式不同,但是只有恰当和有机的交织应用,三者相互融合、相辅相成,才能构筑完整的声音空间。听觉和视觉的共同作用才会形成完整的影视美学形态。

4.2.1 语言

电影中的语言与其他艺术形式中的语言表达是有一定区别的。一般都会更接近生活中的人物常态。

它不像小说或诗歌可以在重要的词句上用加黑、斜体和下划线来强调某一词汇。同样与舞台剧中的语言也是有区别的,电影中的语言一般都会更接近生活中的人物常态,不会像舞台剧中,由于观众距离舞台有一定距离,有时是无法看到演员很细微的面部表情,因此在舞台上演员更多的要靠声音来弥补而电影影像中可以通过景别中的近景和特写来充分表达人物,语言和影像的配合减少了语言的绝对性。

我们如何来理解电影中的语言呢?仅仅理解为对话是不够的,语言的魅力还在于音色、音高、力度、节奏、语气等表情特征。试想,一位伟人在对群众讲演,势必声音洪亮、宽广,富于节奏,语气平和,但是如果与之相反,我们所看到的伟人的伟大形象将被大大衰减,其实就是降低了人物塑造的力度。

语言的功能主要有:

配合影像交代说明推动叙事;

表现人物的心境和情感;

塑造人物特殊的性格。

1) 对白

对白,又称对话,是指在电影中人物之间进行交流的语言。对白是影片中推动故事情节、表现人物个性和塑造形象的重要手段。

(1) 交代故事情节

在影片中观众往往是通过人物间的对话从而了解故事的来龙去脉,编剧也会利用

人物间的对话来制造悬念，推动剧情发展。电影《罗拉快跑》①开场部分，曼尼是罗拉的男朋友，他是黑社会的一个小混混，一次在卖完毒品后，拿着赃款坐地铁回家的路上把赃款丢失，由于害怕被黑社会老大惩罚于是向罗拉求救（图4-1）。

下面通过《罗拉快跑》开场的一段举例说明：

罗拉：曼尼。

曼尼：罗拉。

罗拉：怎么了，你在哪？

曼尼：该死，你去哪了？

罗拉：我到那时已经晚了。

曼尼：怎么偏偏是今天？你一向都很准时。

罗拉：我的电单车没了，不过无所谓。

曼尼：怎么会无所谓？

罗拉：有什么不对？这不能怪我，曼尼，我只去买了包烟。想不到那家伙竟然那么快，有什么办法，等我去追时他已经跑了。我只好坐计程车，结果那傻瓜开到了另一条格鲁瓦德街，我注意到时已经晚了。之前丢了车我心烦意乱，所以没留意。

曼尼：算了。

罗拉：等我到那时你已经走了。

曼尼：现在说什么都没用了，我死定了。

罗拉：为什么？

曼尼：救救我，罗拉。我不知道该怎么办，你不在，结果我把事情办砸了，我真是没用。

罗拉：冷静点，到底怎么回事？告诉我怎么回事，好吗？

曼尼：罗拉，他会杀我，我完了。

罗拉：别吓我，到底怎么了？你被抓了？

曼尼：没有，要是那样就惨了。本来一切都很顺利，我们开车到了那，接着那些人就来了。他们很痛快就付了钱，没费什么口舌。过关卡也很顺利，他们开车送我到了那。随后我见到了那个独眼龙。他很快就验好了货。一切都很顺利，只是你没准时到。你没准时出现。

罗拉：然后呢？

曼尼：那儿连电话都没有，我找不到电话叫计程车，走到地铁站，在火车上，有个流浪汉……不知为何跌倒，稽查人员突然出现，我习惯性地马上下车躲开了。

罗拉：袋子。

注释：

① 电影《罗拉快跑》1998，德国片，类型：动作/犯罪/剧情/爱情/惊悚，片长：80分钟。本片的主要内容，德国柏林，黑社会喽罗曼尼打电话给自己的女友罗拉，曼尼告诉罗拉：自己丢了10万马克。20分钟后，如果不归还10万马克，他将被黑社会老大打死。电影表现了罗拉奔跑、罗拉找钱营救曼尼的三个过程和三种结果。

曼尼：袋子。
罗拉：袋子。
曼尼：袋子。
罗拉：袋子。
曼尼：袋子。
罗拉：袋子。
曼尼：袋子。
罗拉：袋子！
流浪汉：袋子。
曼尼：我他妈的太差劲了，我是个蠢货，只有我才会出这种事，如果有你在，就不会出岔子了，我太慌乱了，可你一向都那么准时啊。
罗拉：我给你打电话吗？
曼尼：当然，但已经晚了，那该死的袋子已经没了，肯定是那个流浪汉拿走了。他会坐飞机去福罗里达或是夏威夷……要不就是加拿大，香港，百慕大逍遥。
罗拉：朗尼呢？
曼尼：他会杀了我。
罗拉：你得告诉他。
曼尼：得了吧。
罗拉：为什么？
曼尼：他一个字都不会相信。有次我偷留下一箱烟，他马上就发现了，他谁都不相信。这次交易是一个考验……看看我是否信得过。
罗拉：袋子里有多少钱？
曼尼：10万。
罗拉：什么？
曼尼：10万，用来试试我。
罗拉：见鬼。
曼尼：我早就知道你想不出什么办法，我早就说总有一天你也会无计可施，快点想办法吧。你总是说爱情无所不能，那20分钟内给我弄10万。
罗拉：20分钟？
曼尼：朗尼说好12点在水塔那儿见面，20分钟后。
罗拉：那就快逃，曼尼。
曼尼：不行。
罗拉：为什么？
曼尼：没人躲得开朗尼。
罗拉：我和你一起走。
曼尼：过20分钟朗尼来了，我就死定了。
罗拉：别这么说。
曼尼：能怎么样？反正你也找不到10万块，他会让我消失得无影无踪，变成灰

烬……从斯皮里河漂到北海，你只能眼睁睁看着。

罗拉：住口……听我说，等着我，我会救你。呆在那别动，20分钟后我就到，懂吗？

曼尼：你想把首饰都当掉？

罗拉：你在哪？

曼尼：市中心一个电话亭里，螺旋酒吧门口。

罗拉：好的，就待在那，我保证会想到办法，20分钟后，明白吗？

曼尼：见鬼，我干脆去那家超市弄他10万块。

罗拉：别傻了。

曼尼：朗尼说他一天有20万营业额，中午肯定有10万。

罗拉：你疯了，别乱来，待在那，我就来。

曼尼：就这样，我去抢。

罗拉：你脑子坏了？别那样做，待在那等我。

曼尼：然后呢？

罗拉：我会想办法。

曼尼：除非我弄到钱，不然我就死定了。

罗拉：不，等着我。

曼尼：等什么？

罗拉：我会带钱来。

曼尼：12点你没来我就动手。

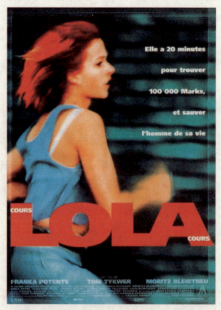

图4-1　电影《罗拉快跑》

(2) 表现人物个性、塑造形象

对白是塑造人物形象，展现人物性格的重要手段。电影《阿甘正传》[①]中通过阿甘在车站对路人的自述，即交代了故事情节，更重的是塑造了阿甘与正常人不同的个性形象。

下面通过《阿甘正传》[①]（图4-2）开场的一段举例说明：

阿甘：你好，我叫福利，福利甘。想吃朱古力吗？我能吃各式各样的朱古力。我妈妈常这样说，生活就像一盒巧克力，你永不会知道将得到些什么。这双鞋子一定很舒适，猜想这样的鞋子可以穿上一整天，不想感觉的，希望我也可以有这样一双鞋子。

路人1：腿有点儿痛。

(3) 通过对白传达影片隐含意义

影片中的对白的表达往往非常丰富，演员可以通过不同的断句法来让一句话中所包含的寓意完全不同，还可以通过使用不同的口音来达到不同听觉效果。试想一下，在中国古装剧中，都会让他们说一口标准的普通话，比如，让关云长用山东话说台词，那将大大削弱关公高大威猛的形象。在电影《猜火车》[②]中，演员所说的苏格兰工人阶级方言，很清楚地表明他们是生活在社会底层，身份卑微的人物（图4-3）。

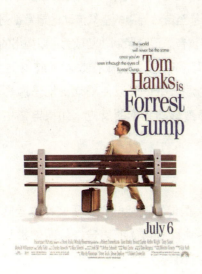

图4-2　电影《阿甘正传》　　　　图4-3　电影《猜火车》

注释：

① 电影《阿甘正传》类型：剧情／喜剧，片长：142分钟，上映：1994年，国家：美国。在1995年的第六十七届奥斯卡金像奖最佳影片的角逐中，影片《阿甘正传》一举获得了最佳影片、最佳男主角、最佳导演、最佳改编剧本、最佳剪辑和最佳视觉效果等六项大奖。影片通过对一个智障者生活的描述反映了美国生活的方方面面，从一个独特的角度对美国几十年来社会政治生活中的重要事件作了展现。

② 电影《猜火车》1996英国，片长：94分钟。这就是后现代的"愤怒青年"们，他们在梦魇般的生活中自我放逐，不再树立任何意义上的精神之父。影片明显地运用了反传统拍摄手法来突出其叛逆精神，很极端地提出了年轻人如何选择生活的问题，被评为对当代青年产生巨大影响的十大影片之一。

2) 独白

独白是指人的自思、自语等内心活动。通过人物内心表白来揭示人物隐秘的内心世界，能充分地展示人物的思想、性格，使读者更深刻地理解人物的思想感情和精神面貌。从独白的技巧形式上分，又可分为旁白和内心独白。

旁白是使电影有主观色彩，且通常有宿命的意味。独白在纪录片中的使用比较常见，一般以画面外的旁白来提供给观众故事信息。

影片中旁白的作用：

(1) 旁白对故事发展进行叙述。

(2) 旁白可以帮助每场戏间时间和空间的转换。

(3) 旁白的使用可以帮助导演诠释主题。

内心独白是指剧中人物在画面中对内心活动所进行的自我表述。大体分为两种形式：一种是自述式，也就是自说自话；一种是对其他对象述说。由于影视语言的特殊性造成人物内心很难表达，因此独白作为人物自述可以帮助反应人物内心世界。

4.2.2 音效

在任何一部电影中，音效都自始至终存在着，但是一般观众不一定会感觉到。所谓音效包括打雷闪电、门扇吱吱声、马蹄声、衣衫摩擦声，甚至自然界中的空气流动的声音都可以包括在声效里面。电影的声音都是要在录音棚中进行多重音源混合录制才能成为可以播出的声音。

音效可以分为动作音效、自然音效、背景音效、机械音效以及特殊音效（经过特殊处理过的非自然界音效）。这些声音的混合不但可以使观众更能信服影片故事内容，并且音效中的声调、音量、节奏都能强烈影响我们的反应。如果电影中声效异常尖厉、嘈杂，势必使观众感到焦躁不安。

在影片中音效的作用：

(1) 增强影片环境的真实性。

在影片《拯救大兵瑞恩》[①]一开场中，美国海军陆战队在诺曼底抢滩登陆的这场戏中，导演斯皮尔伯格利用子弹被射后穿透各种材质物体的声音，从而使影片在刚一开始就是观众身临其境的感受到战场的残酷性（图4-4）。

(2) 可以渲染画面的气氛。

在悬疑和惊悚片中音效是制造恐怖效果的重要手段。在影片《乱》[②]中枫夫人的性格是透过有力的声音制造阴森的性格，当她走动时，衣摆和榻榻米摩擦发出犹如眼镜

注 释：

[①] 电影《拯救大兵瑞恩》1998年7月，美国（拍摄地）170分钟，类型：剧情/动作 战争。

剧情简介：当百万大军登陆诺曼底海滩时，一小队由约翰·米勒中尉（汤姆·汉克斯饰演）率领的美军士兵却深入敌区，冒着生命危险拯救一名士兵詹姆斯·瑞恩（麦特·戴蒙饰演）。詹姆斯·瑞恩是家中四兄弟的老幺，他的三名兄长都在这次战役中相继阵亡。美国作战总指挥部的将领为了不让这位不幸的母亲再承受丧子之痛，决定派一支特别小分队，将她仅存的儿子安全地救出战区。最后，瑞恩活了下来，但那些去营救瑞恩的八名士兵，全部壮烈牺牲。

[②] 影片《乱》，日本，1985年，导演：黑泽明。

本片既是一代电影大师黑泽明的重要代表作，也是日本电影史上一部震惊国际影坛的伟大作品。黑泽明炉火纯青的创作光华，与莎翁脍炙人口的剧情，营造出本片不可思议的感动力，经典魅力。1986年获奥斯卡最佳服装设计奖，并提名最佳导演、最佳摄影、最佳艺术指导-布景。1986年提名金球奖最佳外语片。

蛇发出的窸窣声,让人感觉一触即发的恐惧感。

(3) 可以用来表达剧中人物的情绪,创造特定影片氛围,帮助叙事。

音效既可以尽量贴近现实,同样它也可以通过主观化处理、超现实处理,强调影片所要给观众传达的剧中人物的命运,以及传达影片隐含和象征意义。在影片《大红灯笼高高挂》[①]中,那把代表着权利的敲脚木槌的捶声响起时都会使观众感受到那把木槌所代表的那种令人窒息的沉重感,以及旧社会对软弱的女性的压迫(图4-5)。

图4-4 电影《拯救大兵瑞恩》　　图4-5 电影《大红灯笼高高挂》

4.2.3 音乐

为电影而创作的音乐,是电影综合艺术中的一个重要组成部分。它的演奏通过录音技术与对白、音响效果合成一条声带,随电影放映而被观众所感知。电影音乐是20世纪新出现的音乐体裁,有音乐的一般共性,又有自己的特性,在当代人的文化生活中占有重要地位。

电影具备多种节奏功能,比如主观节奏、客观节奏、导演心理节奏和观众心理节奏等等。只有音乐这种形式和电影在节奏上是非常统一的,其他艺术形式就略差一些。音乐可以通过不同的音乐节奏和音乐语言,来表达这些节奏,迎合故事不同的风格、不同的场景。从某种程度上说,音乐对电影的作用是任何形式都不能替代的。

电影音乐是在影片中体现影片艺术构思的音乐,是电影综合艺术的有机组成部分。它在突出影片的抒情性、戏剧性和气氛方面起着特殊作用。电影音乐已经成为一种新的现代音乐体裁。

1) 性质与特点

音乐在成为电影综合艺术中的一部分后,虽然仍保持着本身所擅长抒情、不擅长叙事、需要听觉来感受、需要时间的过程展现形象、通过演奏和演唱的再创作才能欣

注 释:

① 影片《大红灯笼高高挂》1991年,导演:张艺谋。
本片获第十届香港电影"金像奖"十大华语片之一;意大利第四十四届威尼斯国际电影节"银狮奖";获美国第六十四届奥斯卡"金像奖"最佳外语片提名;意大利全国奥斯卡"大卫奖"最佳外语片大奖、最佳外语片女主角提名(巩俐);意大利米兰电影协会颁发观众评议本年度最佳外语电影第一名大奖。

赏的艺术表现的特殊性。但是，在表现的方式上却发生了相应的变化：

音乐构思须根据电影的题材内容、风格样式、人物性格及导演的艺术总体构思，使音乐的听觉形象与画面的视觉形象相融合，体现综合性的美学原则。除神话片、童话片、科学幻想片以及现代的实验性的电影以外，电影中的人物造型、表情、动作、语言、环境气氛等，大都是接近现实生活的自然形态。因而，电影音乐也不像一般供音乐会上演出的纯器乐曲和舞台演出的歌剧音乐、舞剧音乐那么夸张和程式化。

音乐常常与对话、自然音响效果相结合。在无声电影时期，有时音乐是唯一的声音，从头至尾贯穿全片。由于录音技术的进步，进入有声电影时期，除音乐之外，还可以录制语言和自然音响效果，解脱了在无声电影时期音乐超负荷的现象。导演和作曲家从电影的真正需要出发，只有在表现抒情性、戏剧性气氛的时候才恰当、有效地使用音乐。这样，既符合音乐的艺术规律，又提高了电影综合艺术的美学功能。这使音乐真正地发展成为电影综合艺术的重要的有机组成部分，对电影音乐形成分段陈述的结构，也有促进作用。

2) **电影音乐艺术的处理手法丰富多样，变化无穷。其美学功能是：**

通过音乐主题的贯串发展、矛盾冲突、高潮布局，达到对剧中主要人物的歌颂或批判，帮助明确电影的意义。

用音乐加强人物的动作性、心理活动，揭示人物的思想感情，表现人物的精神面貌，使人物的形象更加鲜明动人。

暗示剧情的进展或延伸。这样的音乐，有时先于画面的视觉形象出现，例如在困难的时刻预示胜利和希望，在顺利的时刻预示艰苦挫折；有时后于画面视觉形象出现，延展戏剧情绪。

引起一定时间（古代的或现代的）、空间（人类世界的或外空间）、环境（人间或仙境）的联想。

加强影片的总的艺术结构。电影音乐虽然是分段陈述的，但是通过分段陈述的结构，能反映出影片总的艺术结构。

增加立体感。人类习惯于从视觉和听觉两方面感受客观事物。结合音乐的听觉形象，音乐旋律的起伏，和声、对位的织体，色彩丰富的配器等等，能更有效地表现听觉形象的立体感。音画结合可形成"四维时空"的运动着的立体感。

习题

观赏影片

(1) 电影《拯救大兵瑞恩》　(2) 电影《大红灯笼高高挂》

简答题

(1) 收集几段动画片音乐，分析这些音乐在动画片中有什么作用。

(2) 观赏一部影片，找出其中几段比较有特色的音乐与画面，探讨声音与画面的关系。

第5章 动画片《埃及王子》精彩段落视听分析

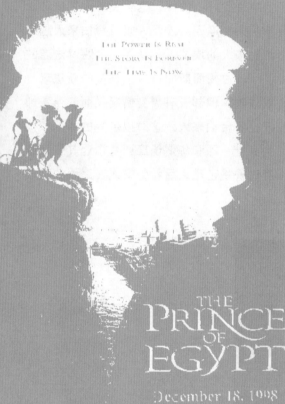

5.1 剧情介绍

在法老（国王）治理的埃及，由于生活在那里的希伯来人人丁日渐兴旺，老法老开始过分猜疑希伯来人，他命令让希伯来人去做奴隶，还吩咐他的子民将希伯来人所生的男孩都要丢到河里。有位希伯来妇女生了一个儿子，她见儿子长得十分俊美不忍心将其杀死，于是将其放入了一个抹上石漆的蒲草箱中，然后恋恋不舍地将箱子放入尼罗河之中。箱子顺流而下一直漂到了皇宫附近的小河，正巧埃及的王后在小河边散步发现了这个箱子，她打开箱子看到了这个漂亮的小男孩，王后不忍心再抛弃这个婴儿，于是她决定认这个婴儿作自己的儿子，并给这个孩子取名叫摩西。从此摩西便与王子兰姆西斯一起生活在王宫，两人成了宫中最要好的伙伴，这里没有人知道摩西是希伯来人都以为他是皇后的亲生儿子。逐渐长大的摩西对埃及人奴役希伯来人越来越看不惯，一次他竟然失手打死了一个欺负希伯来人的埃及人，摩西为了躲避法老的惩罚逃到了沙漠中居住。没过多久老法老去世了，兰姆西斯即位成了埃及的新法老。摩西原以为兰姆西斯会使希伯来人的生活得以改善，但却没有想到情况反而变得更加恶化，建宫殿、修金字塔兰姆西斯无处不在奴役着希伯来人。这时以色列的神耶和华（上帝）的出现使摩西得知了自己希伯来人的身世，耶和华赐予摩西力量让其带领苦难的希伯来人从埃及人的奴役下走出来，在经过一番苦难之后希伯来人在摩西的带领下终于在旷野上重建新生活（图5-1）。

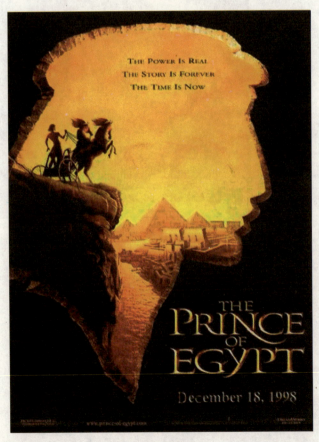

图5-1　电影《埃及王子》宣传海报

5.2 故事背景

该片以《圣经》旧约中"出埃及记"的故事为创作蓝本耗资近一亿美元历时四年才完工，在制作过程中不但动用了最先进的电脑动画而且还有数百位历史及宗教学者为本片担任顾问，有方·基墨和桑德拉·布洛克等好莱坞当红影星的幕后配音，更有乐坛中的两大天后玛莉亚·凯莉和惠特尼·休斯顿为该片演唱主题曲《when you believe》，此曲为影片增添了别样的岁月情怀，并且荣获奥斯卡奖。

本部影片在制作过程中并未因循守旧地照搬原著，其中也作了一些较大的改动，其中最大的一处便是把圣经中摩西与法老兰姆西斯之间的冲突改成了一段兄弟恩怨，只是双方各为其主罢了。在片中摩西与兰姆西斯始终都是肝胆相照的好兄弟，即使双方的立场逆转之后，两人仍是彼此关心，这使影片变得更加人性化。

摩西从奴隶到王子再到传教士的传奇故事几千年来一直被人们所传诵，人们赞颂着摩西对耶和华（上帝）的忠诚和他对和平、自由的向往与追求。本片以动画片的形式生动地演绎了这个被称作西方世界中有史以来最伟大的故事。

5.3 影片结构

《埃及王子》全片长为1小时30分钟。为了让大家能从专业角度分析这部动画片，首先按故事情节将电影分为三部分情节框架：

开头	35分钟
发展	40分钟
结尾	20分钟

这三部分由三个故事发展高潮将观众一步步带入影片的叙述中来，以下我们来看一下《埃及王子》的"开头"、"发展"、"结尾"中的主要情节设置：

开头　被奴役的希伯来人
　　　　摩西降生
　　　　与王同乐
　　　　发现出身
　　　　逃离埃及

发展　重获新生
　　　　神的召唤
　　　　重回埃及
　　　　与王抗争

结尾　率众离开埃及
　　　　神佑摩西

5.4 影片综合分析

5.4.1 镜头语言

梦工厂为了带来耳目一新的视听场面,电影《埃及王子》动用了来自35个国家的350名首席画师、动画师及技术师,耗资近一亿美元历时四年才炮制出来。美术指导亲自去埃及取景,以求更忠实的呈现古埃及风貌。

片中运用了大量的电脑特效,总计在1192个镜头中,有1180个是由电脑加工而成,可谓将当时的电脑特效发挥至极致:清凉的尼罗河,瑰丽的夕阳及摩西分红海,几乎都是由电脑完成的。摩西分开红海那一段,虽然只有短短7分钟,但是由16位画师花上3年心血,经历318000个电脑制作小时完成。这是动画中首次出现超高真实度的水。据说当完成分红海这个镜头时,由于海水过于真实,动画师们不得不又将其改得稍假一些,以求与其他画面更加和谐。

宗教传说和神话色彩掩盖了脸谱化的缺陷,人物性格被善恶、美丑的概念所取代。影片最值得一看的是它那令人瞠目的恢宏画面,从建造金字塔,到大漠风光,很多镜头和角度都具视觉冲击力。

任何人看《埃及王子》都能够感到它和以往的动画片有很多不同。全片画面恢宏,每一个镜头都是通过精心设计。不但开场就将古埃及雄伟的神庙和宫殿展示出来,同时将建造这些建筑的奴隶的凄惨景象一并展现。对于摩西出生后,母亲是如何躲避官兵追捕后将他放入尼罗河,在摩西长大后得知自己的出身后,做梦回忆起这一段。同样的一段情节用了两种表现形式,构思巧妙(图5-2)。

图5-2a 电影《埃及王子》段落对比

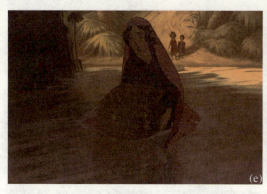

图5-2b 电影《埃及王子》段落对比

镜头的使用变幻多样,多采用深焦画面,前景采取中景的距离,背景则已是大远景距离。动画片中摄影机摆放角度可以多种多样,不受实际拍摄条件的局限。因此,在这部影片中很多运动镜头的设置都非常独特和精妙(图5-3)。

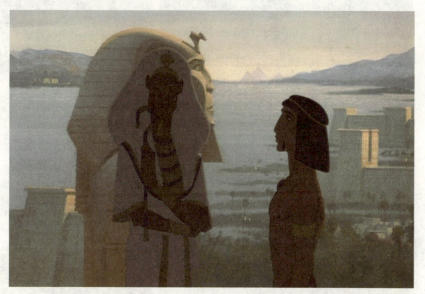

图5-3 电影《埃及王子》片段1

5.4.2 场面调度

摩西从奴隶到王子再到传教士的传奇故事几千年来一直被人们多传诵,金黄的宫殿,灰黄的墓塔,这部电影以太阳的颜色做基调,上演了一出族裔情仇。

在这部影片中,构图的张力十足(图5-4)。

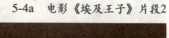

5-4a 电影《埃及王子》片段2

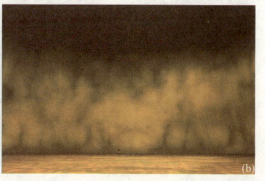

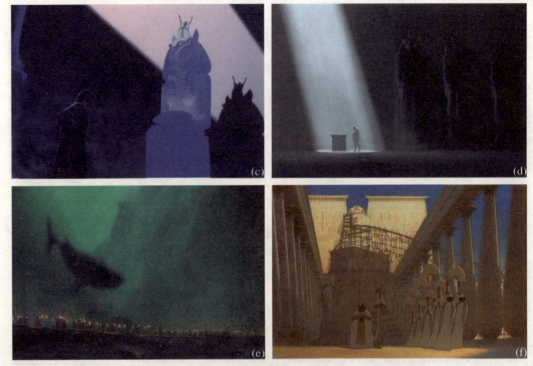

图5-4b 电影《埃及王子》片段2

镜头调度和演员调度多以综合调度为主,比如,开场部分为表现希伯来人受苦被奴役的凄惨生活就连续用了好几次场面调度,克服了动画画面呆板的问题,使每一镜都生动流畅(图5-5)。

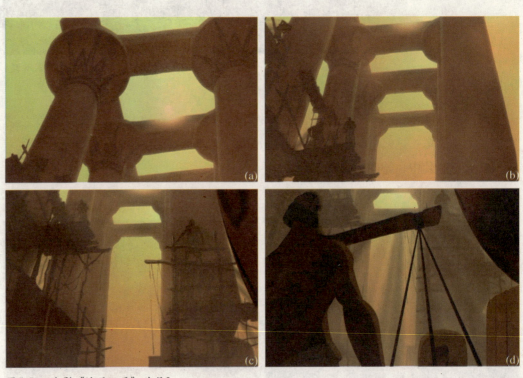

图5-5a 电影《埃及王子》片段3

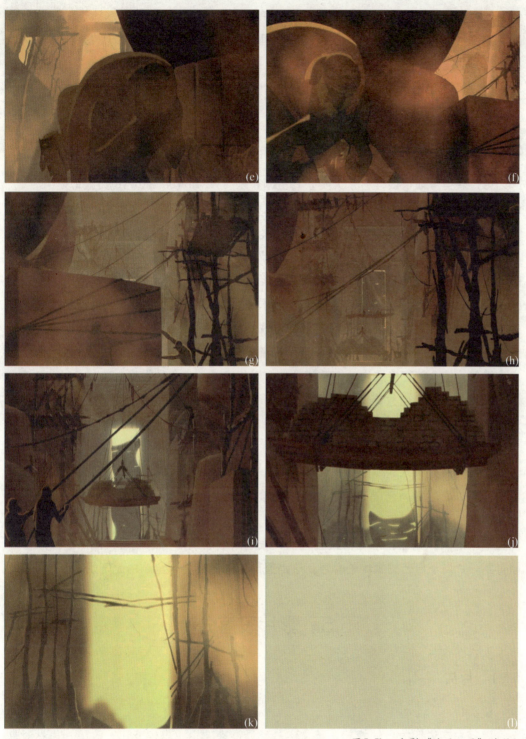

图5-5b 电影《埃及王子》片段3

5.4.3 剪辑

电影《埃及王子》的剪辑精雕细琢，对摩西成长的几个阶段的过渡采用了精巧的过渡。比如，摩西与妻子结婚及婚后幸福的生活就是大段的歌舞以及生活片段的叠化连接完成。我们很难将本片的剪辑单独抽出讨论，因为剪辑与声音、故事结构是合并使用的。这里的剪辑常被用来浓缩时间，辅以声音作为连接。比如，摩西在村子中无意间遇到了自己的姐姐，得知自己是希伯来人后，沮丧地回到宫殿，靠在柱子边睡着

后，梦见自己的母亲是如何躲避官兵的追杀，将自己放入尼罗河顺水漂走的。后被惊醒，跑到神殿中看到被他视为父亲的法老画像和法老曾经采取的暴政"杀死希伯来人的男婴"的图画。整段都是有音乐贯穿，画面的剪辑是根据歌词而顺序剪辑的。

影片多处运用蒙太奇的手法进行剪接，既有叙事剪辑，也有爱森斯坦的理性蒙太奇。很多剪辑手法在剪辑一章中有大量图解，应用的图例都是《埃及王子》中的片段。

5.4.4 声音

影片获得奥斯卡最佳音乐大奖，其主题音乐《When You Believe》由《风中奇缘》金像填词家史提芬舒华执笔，配以《狮子王》金像作曲家汉斯·季默的妙韵旋律，再加上乐坛两位天后惠特妮·休斯顿及玛莉亚·凯莉合唱，令电影生色不少。

这是一部彻底将严肃的宗教信仰化身成寓教于乐题材的动画作品，音乐的制作更是动画音乐的绝佳典范，从动画惯用的百老汇音乐剧语法，到故事题材背景的中东乐音、希伯来民谣，透过电子合成器与交响乐一番巧思铺排后，营造出史诗剧情片才会有的华丽大气魄，中东音乐与百老汇音乐联姻更增加了戏剧情感张力。将世界音乐与管弦交响乐互通情感外，灵魂福音与世界音乐的合声也烘托出人声与弦乐相互带动的丰沛情感；信念就在多层次的情感攀升中，燃烧出撼动人心的力量。

《埃及王子》的故事源于《圣经》记载中的摩西出埃及记，它展示出的是个人对理想、信念与爱的追求并为之斗争的历程，在影片中，汉斯·兹莫（Hans Zimmer）的音乐创作十分精彩，充满史诗般的气魄。

影片开篇是大气磅礴的《Deliver Us》，开始孤单而显得压抑的一段音乐如同进攻前的号角，之后男声合唱有力地进入，在管弦乐之下还可以听到隐约的中东音乐，然后是轻柔的女声独唱与男声合唱交替展开。《Deliver Us》始终在紧张中发展，而合唱和独唱中的和声则让音乐显得跌宕起伏，表达出法老统治下的底层人民渴望救赎，渴望得到一片属于自己的领地的心声。这是整部影片的序曲，全剧由此开始。

5.5 影片段落分析

5.5.1 片头

镜头1：

黑底白字说明故事的缘起，英文字幕翻译过来"由《出埃及记》改编，虽然对其进行了艺术史诗加工。但仍保持着故事原有的精神、价值与尊严，该故事是全球亿万人信仰的基础。摩西的神圣事迹，在《出埃及记》中有所描述"（图5-6a，图5-6b）。

镜头2：

黑底中隐约出现片名："埃及王子"。片名字母中隐约有云浮动（图5-6c）。

图5-6 电影《埃及王子》片段4

分析：

音乐由女声哼唱出主旋律，贯穿开头字幕，没有旁白。字幕也是缓慢的出现。一开始影片的节奏平缓，同时也透出了一丝压抑。一般的片头采用的方式都会是以淡入的方式开始，是观众有一种故事渐渐展开的感觉，并且这种方式给观众的直观感觉会是这是一部历史题材的大制作动画片，气势恢宏。如果开头不用淡入直接就是片名，没有前面的导言会使观众不能了解故事背景而较慢进入影片故事中。

5.5.2 被奴役的希伯来人——利用优美的音乐将故事发生的地点、时间、故事的主要矛盾人群进行了介绍（图5-7）

镜头1：大远景（拉）片名逐渐隐去，渐渐显出黑红相间的云雾，云雾散去出现灼热的阳光。整个影片的节奏随着音乐序曲的结束由缓慢准备加快。

图5-7a 电影《埃及王子》片段5

镜头2：特写　画面渐现出尘土中正在搬运中的法老雕像

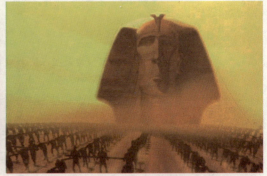

镜头3：近景　搬运中的法老雕像　　　　　镜头4：远景　搬运中的法老雕像

镜头5：近景　希伯来人当奴隶辛勤劳作　　镜头6：全景　希伯来人当奴隶辛勤劳作

镜头7：全景　希伯来人当奴隶辛勤劳作　　镜头8：全景　希伯来人当奴隶辛勤劳作

图5-7b　电影《埃及王子》片段5

镜头9：中景 希伯来人当奴隶辛勤劳作

镜头10：近景 埃及监工用鞭子抽打希伯来人

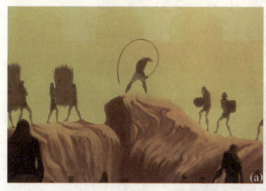
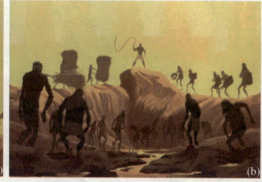
镜头11：远景—大远景（拉） 埃及监工抡圆鞭子抽打，加强画面冲击力和爆发力

镜头12：中景 希伯来人当奴隶辛勤劳作　　镜头13：中景 希伯来人当奴隶辛勤劳作

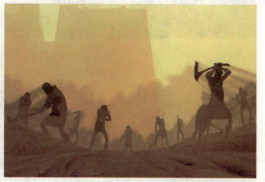
镜头14：中景 希伯来人当奴隶辛勤劳作　　镜头15：远景 希伯来人当奴隶辛勤劳作

图5-7c　电影《埃及王子》片段5

镜头16：特写　希伯来人当奴隶辛勤劳作　　　　镜头17：远景　希伯来人当奴隶辛勤劳作

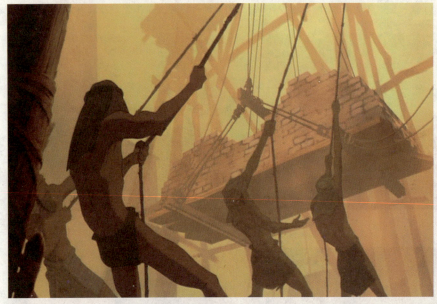

镜头18：远景
希伯来人当奴
隶辛勤劳作

(a)　　　　　　　　　　　　　　　　　　　　　　　　　(b)

镜头19：远景　前景人物入画（演员调度）焦距由远拉近

(a)　　　　　　　　　　　(b)　　　　　　　　　　　(c)

镜头20：远景　左—右（平摇）

图5-7d　电影《埃及王子》片段5

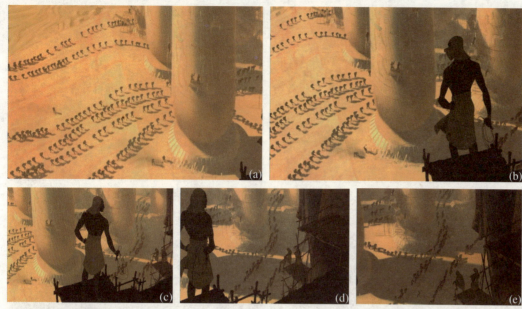

镜头21：大远景 左—右（平摇）（拉）

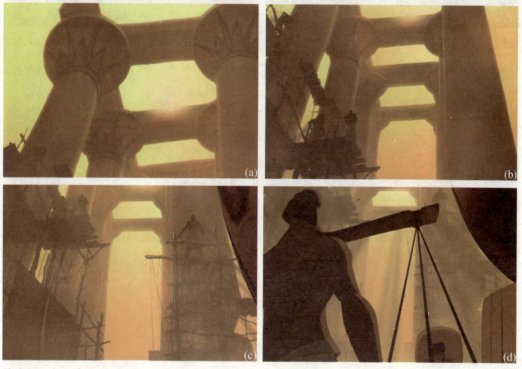

镜头22：大远景 上—下摇

图5-7e 电影《埃及王子》片段5

第 5 章 动画片《埃及王子》精彩段落视听分析

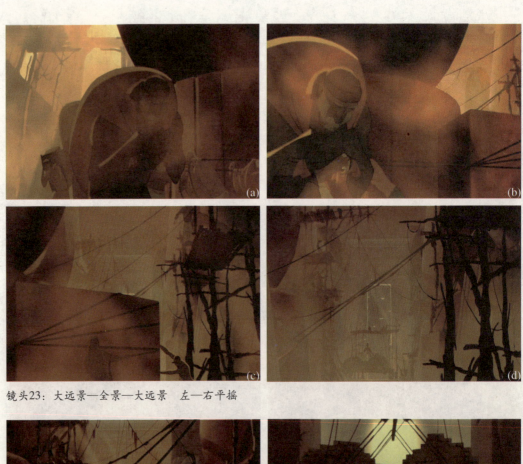

镜头23：大远景—全景—大远景　左—右平摇

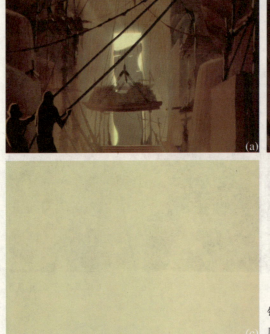

镜头24：大远景—全景　拉

图5-7f　电影《埃及王子》片段5

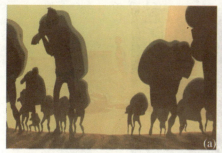 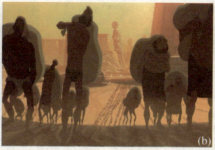 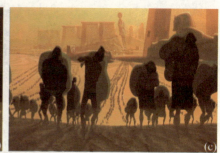

镜头25：全景—远景（拉）

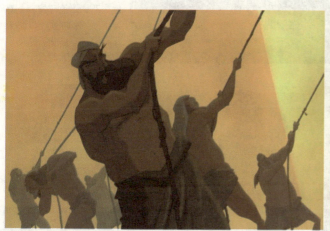

镜头26：中景（仰拍）希伯来人努力拉动神像

镜头27：中景 仰拍 埃及监工疯狂鞭打劳工

镜头28：远景（仰拍）由于雕像太重一边的劳工的绳子被拽掉了

图5-7g 电影《埃及王子》片段5

镜头29：全景（俯拍）雕像向另一边的劳工移去，劳工们被吓坏了。

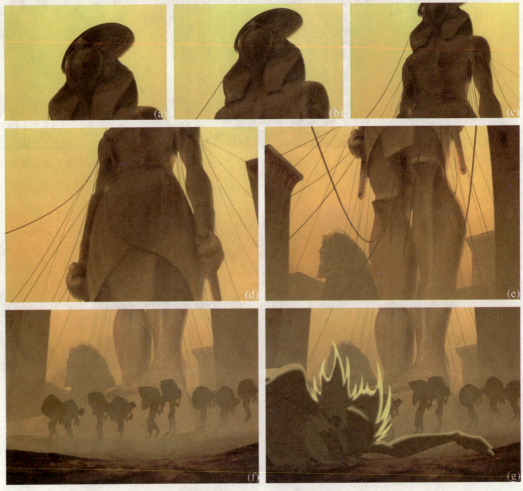

镜头30：全景（降）推　神像巍峨矗立，脚下是受苦受难的劳工

图5-7h　电影《埃及王子》片段5

镜头31：特写　劳工苍老的手在空中被另一只有力的手抓住

镜头32：全景　劳工间的帮助被无情的监工一把推出画外

图5-7i　电影《埃及王子》片段5

 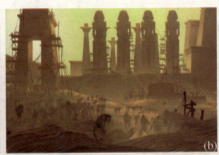 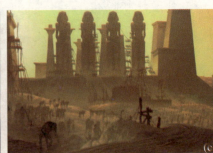
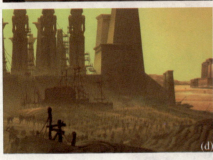

镜头33：全景—远景　左—右　平摇

图5-7j　电影《埃及王子》片段5

读解：

音乐

整个的故事是由影片中的歌曲及与歌词相关的影像为观众介绍出整个影片的故事背景。"被奴役的希伯来人"这一段落由一首劳动歌曲贯穿，既表现了劳动的力量，又透出一种忧伤和无奈。歌词帮助我们更快地进入到电影讲述的空间。在整部影片中，几乎每一个段落都会有反映这一段落的插曲，既可以增加故事的流畅性和节奏感，又可以很自然地将每段故事自然的转换。

歌曲中的歌词是：

泥浆、沙子、水、稻草。

快点儿。

泥浆，提上来，沙子，使劲拉，水，抬上来，稻草，快点儿！

我的肩膀受到鞭挞。

我的脸上流着咸汗。

啊，天上的神灵，您可听到子民的哀嚎。

在这黑暗的时刻，帮帮我们，拯救我们。

听我们的呼喊，拯救我们。

万物之主，别忘了我们，在火热的沙滩上挣扎，解救我们。

您曾应许我们一块土地,将我们解救到您所应许之地。

孩子,我不能给你什么,只能给你活下去的机会。

我祈祷我们能再见面,希望他将解救我们。

听我们祈祷,将我们从绝望中解救出来。

多年来的奴役我们已忍无可忍。

拯救我们,您曾应许我们一块土地。

解开枷锁,解救我们,并引导我们,到应许之地。

剪辑

本片开篇气势恢宏,镜头2、3、4直接连接,既没用推的运动方式将标题表现出来,也没用叠印等剪辑手段表现,故事要表现的是古埃及时期,法老具有绝对的权威,用这种手段可以最大限度地表现法老的不可一世。镜头5～镜头19一共14个镜头同样采用直接组接,不加任何特技,表现希伯来人在埃及被奴役的生活现状。与镜头2、3、4相呼应,形成鲜明对比,讲故事中相对立的两个矛盾主体迅速呈现出来。从镜头20～镜头23四个镜头全部是运动镜头并且有叠印帮助转场,进一步强调,埃及社会中最底层的人群就是希伯来人。

在这一场戏中可以看出几乎所有的全景以上的镜头都运用了不同的运动方式,如,左右摇、上下摇、降、推、拉等。一段3分钟的戏运用了30个镜头,像镜头21通过工头的入画使画面产生了运动感,这样的运用在这场戏中多次被用到。仔细观察可以看出大量劳动的镜头都会用精心安排的转场自然转换到下一个镜头。音乐与画面的配合将希伯来人的苦难表现得充分,同时也使观众惊叹于古埃及恢宏壮丽的国土。

5.5.3 摩西降生——利用场面调度将场景中和场景间的转换优美流畅,画面色调随着故事时间的改变也相应地作出了改变(图5-8)

图5-8a 电影《埃及王子》片段6

镜头1:大远景 由工地转向希伯来人的村庄

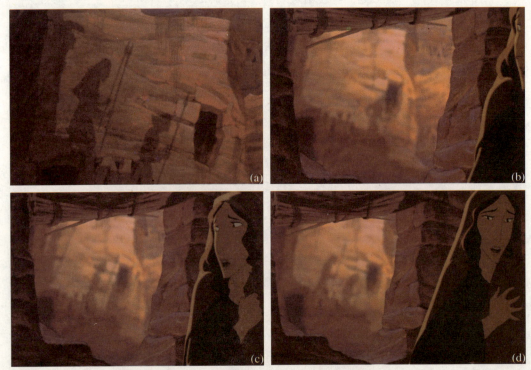

镜头2：远景 推 埃及士兵到村庄扑杀希伯来人的婴儿，摩西的母亲惊恐的在屋中观察外面的动静

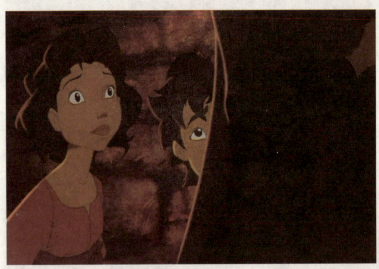

镜头3：近景 摩西的姐姐看着妈妈

镜头4：近景 摇 摩西的妈妈珍爱地看着摩西

图5-8b 电影《埃及王子》片段6

镜头5：近景—全景 拉 摩西的妈妈珍爱地看着摩西

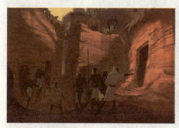

镜头6：远景 士兵到希伯来家庭搜捕婴儿　镜头7：中景 士兵推开挡在自家门口的老妇人　镜头8：中景 士兵进入房间后杀死了婴儿

镜头9：近景—全景 甩 士兵走出房间，一旁的摩西的妈妈看在眼里

镜头10：近景 士兵从惊恐的摩西的妈妈身边经过　镜头11：全景 摩西的妈妈抱着小摩西穿过街道

图5-8c 电影《埃及王子》片段6

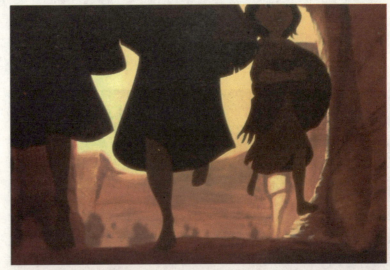

镜头12：中景 摩西的妈妈抱着小摩西穿过街道

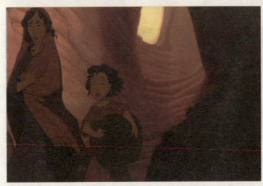 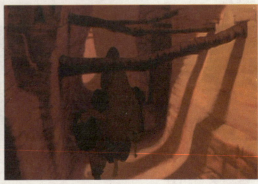

镜头13：中景 摩西的妈妈抱着小摩西穿过街道　　镜头14：全景 摩西的妈妈抱着小摩西穿过街道

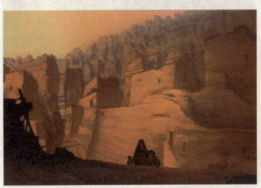

镜头15：远景 摩西的妈妈抱着小摩西穿过街道　　镜头16：远景 摩西的妈妈抱着小摩西穿过街道

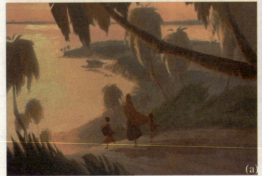

镜头17：远景—全景 拉 摩西的妈妈抱着小摩西来到尼罗河边

图5-8d 电影《埃及王子》片段6

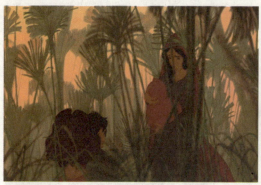
镜头18：中景　摩西的妈妈抱着小摩西来到尼罗河边

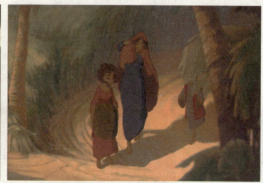
镜头19：全景　摩西的妈妈抱着小摩西来到尼罗河边

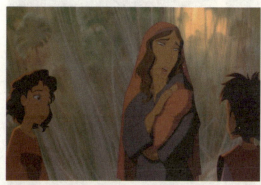
镜头20：近景　摩西的妈妈抱着小摩西来到尼罗河边

镜头21—镜头26：近景　母亲看着篮子里的可爱的摩西恋恋不舍

镜头22

镜头23

镜头24

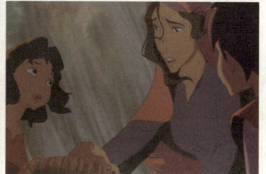
镜头25

图5-8e　电影《埃及王子》片段6

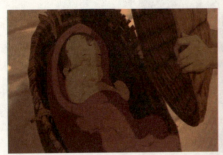
镜头26

镜头27：全景　下—上升　摩西的妈妈将载有摩西的篮子放到了河里，顺水漂去

镜头28：特写　摩西的妈妈将载有摩西的篮子放到了河里　　镜头29：远景　摩西的妈妈看着载有摩西的篮子顺水流走　　镜头30：特写　摩西的妈妈悲伤地看着篮子

镜头31：大远景　尼罗河在阳光的映衬下格外美丽　　　　镜头32：全景　小姐姐在岸边跟随着篮子沿河而下

图5-8f　电影《埃及王子》片段6

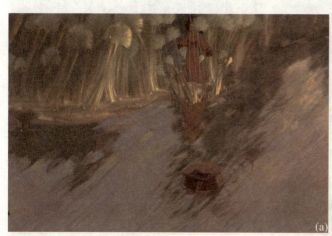

镜头33：远景—全景　跟推　篮子顺水而下

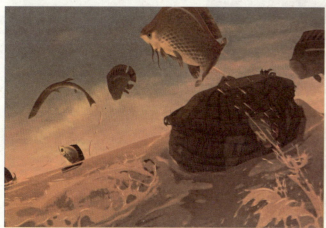

镜头34：全景　篮子顺水而下

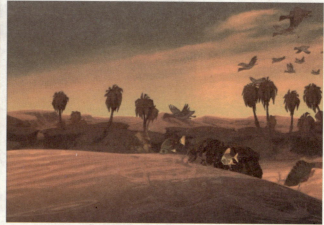

镜头35：远景　篮子顺水而下

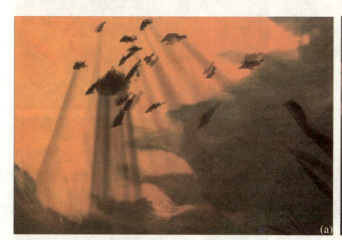

镜头36：远景　鳄鱼要吃掉篮子

图5-8g　电影《埃及王子》片段6

第 5 章　动画片《埃及王子》精彩段落视听分析

111

镜头37：全景　河马们要吃掉篮子

镜头38：中景　小姐姐看到了很担心

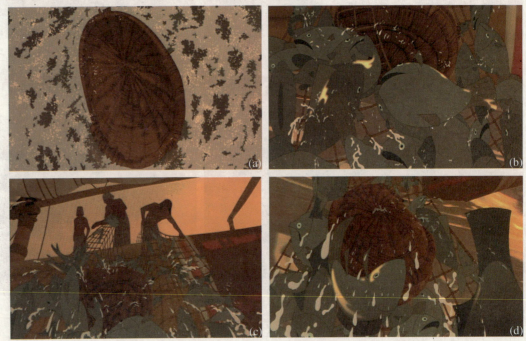

镜头39：近景—特写—远景　下—上摇　篮子差一点被捕鱼网捕走

图5-8h　电影《埃及王子》片段6

镜头40：全景 篮子顺水漂走

镜头41：远景 篮子在交织的船间漂流

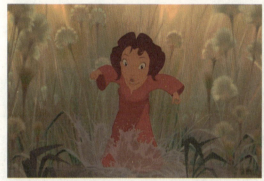
镜头42：全景 小姐姐担心地看着水中的篮子

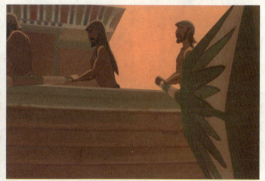
镜头43：全景 一艘大船驶来

镜头44：全景 船桨滑动，篮子在船桨中穿行

镜头45：全景 船桨滑动，篮子在船桨中穿行

镜头46：中景 小姐姐担心地看着水中的篮子

镜头47：全景 大船行驶中撞上了篮子

图5-8i 电影《埃及王子》片段6

镜头48：特写—远景　篮子漂向了皇宫花园

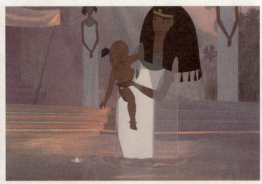

镜头49：全景　篮子漂进了皇宫花园

镜头50：全景　皇后抱着王子兰姆西斯在水边玩耍

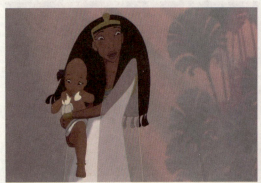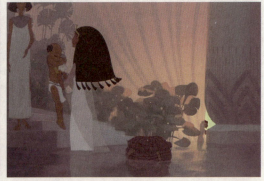

镜头51：中景　皇后惊讶地看到了摩西的篮子

镜头52：全景　皇后将王子兰姆西斯放在水边，准备查看篮子

镜头53：近景　小姐姐来到皇宫边查看摩西的情况

镜头54：近景　皇后打开篮子看到了摩西

图5-8j　电影《埃及王子》片段6

镜头55：近景　小摩西在篮子里醒来

镜头56：中景　小姐姐看到皇后发现摩西担忧地看着

镜头57：远景　皇后抱起篮子里的摩西

镜头58：近景　小姐姐认真地看着皇后

镜头59：全景　皇后很疼爱地抱着摩西

镜头60：全景　小姐姐看到皇后很喜欢摩西放下心来

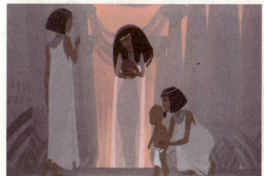
镜头61：全景　皇后抱着摩西走向皇宫里

镜头62：中景　小王子看到皇后也想被抱

图5-8k　电影《埃及王子》片段6

第 5 章　动画片《埃及王子》精彩段落视听分析

115

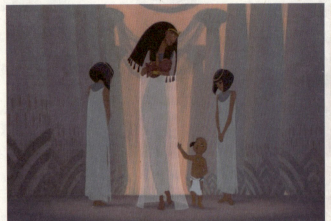

镜头63：全景　皇后看向小王子

镜头64：近景　皇后指着摩西对小王子说："来，兰姆西斯，我们带你的新弟弟去见法老。"

镜头65：大远景　升　皇后走进皇宫，画面升向皇宫上方

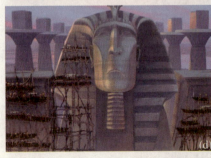

镜头66：全景—大远景　升　工地中劳工们还在劳动

图5-81　电影《埃及王子》片段6

读解：

场面调度

"摩西降生"这一段落通过两首歌曲贯穿，表现了摩西的母亲无奈地将摩西放到尼罗河中任其漂走，另一首是利用小姐姐的视角来介绍摩西是如何被皇后领养。

在这场戏中首先注意的是画面色调随着故事发生的时间由酷热明亮的黄色的中午，渐渐转换到红色为主色调的下午，直到蓝紫色调的黄昏。一方面交代了载有摩西的摇篮在尼罗河中经历了很长的时间，历经磨难才漂到皇宫，另外也将故事在一天中地发展利用画面色调将时间的逻辑顺序交代清楚。

为了表现竹篮在尼罗河里历经风险，很不容易才到达皇宫，导演充分利用场面调度中的电影技巧，将故事讲得有惊无险，跌宕起伏。在这部电影中，创作者经常会用到许多在实拍电影中无法实现的高难度的场面调度，在一个镜头中，即运用镜头调度又运用演员调度。

在下一场摩西和王子兰姆西斯赛马的戏中，场面调度的运用更加叫人称绝。

第一首歌曲中的歌词是：

别出声，我的宝贝儿

静静地，心爱的，不要哭，让小河摇你入睡

沉睡吧，但要记住我最后唱的摇篮曲

当你进入梦乡时，我将陪你左右

尼罗河，啊，尼罗河

为我缓缓而流，载着我的心肝宝贝

你知道在什么地方，他才能自由自在地生活

大河，请把他带到那里

第二首歌曲中的歌词是：

兄弟，你现在安全了

祝你永远平安

我特意为你祷告

好好长大，小弟弟

有一天回到这里

回来也解救我们

5.5.4 出埃及——这是电影的最后一章，也是故事的高潮，在剪辑上很值得探讨（图5-9）

镜头1：中景　号角响起告诉希伯来人追兵来了　　镜头2：近景　摩西回头观看

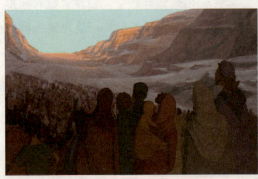 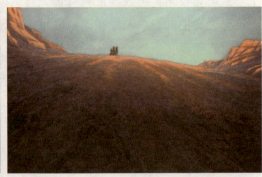

镜头3：远景　希伯来人都回身看去　　镜头4：大远景　远处法老兰姆西斯带军队而来

镜头5：中景　法老兰姆西斯勒住马车，怒视　　镜头6：近景　摩西惊讶地看着追来的埃及军队

镜头7：远景　埃及军队冲下山坡　　镜头8：大远景　埃及军队冲下山坡

图5-9a　电影《埃及王子》片段7

镜头9：中景 希伯来人一片恐慌

镜头10：近景 希伯来人一片恐慌

镜头11：中景 希伯来人一片恐慌

镜头12：近景 希伯来人一片恐慌

镜头13：远景 海面上天气一下乌云密布

镜头14：中景 摩西和希伯来人惊恐地看向海面

(a)

镜头15：全景 上摇 突然从海底窜出一柱火焰

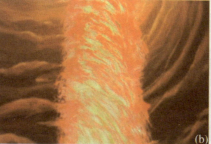
(b)　　(c)

图5-9b 电影《埃及王子》片段7

第 5 章 动画片《埃及王子》精彩段落视听分析

119

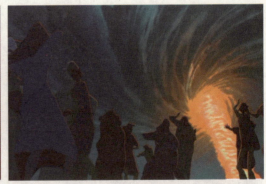

镜头16：中景　摩西惊恐地看向火柱　　镜头17：全景　推　希伯来人惊恐的看向火柱

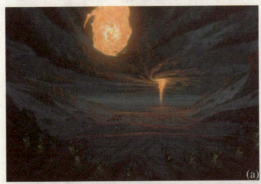
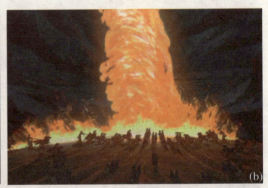

(a)　　(b)

镜头18：大远景　火柱越过希伯来人飞向了埃及军队前方

镜头19：远景　大火阻住埃及军队的去路　　镜头20：远景　大火追着埃及军队

镜头21：远景　俯拍　大火追着埃及军队前方　　镜头22：中景　法老的去路被大火阻住

图5-9c　电影《埃及王子》片段7

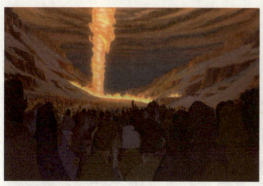
镜头23：远景 希伯来人看着远处被大火阻住的埃及军队

镜头24：近景 摩西望向远处的埃及军队

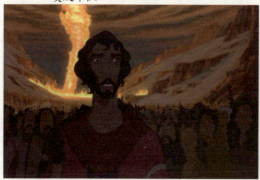
镜头25：中景 摩西转身望向大海

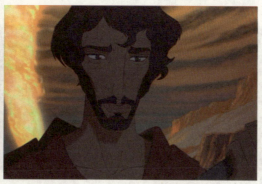
镜头26：近景 摩西低头思索后走向海中

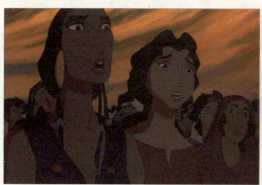
镜头27：近景 妻子和姐姐担心地看着摩西

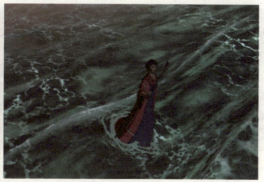
镜头28：远景 摩西走向海中

镜头29：大远景 摩西走向海中

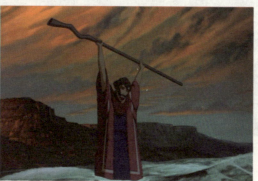
镜头30：全景 摩西站在海中向神祈祷

图5-9d 电影《埃及王子》片段7

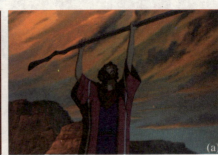

镜头31：近景　摩西站在海中向神祈祷　　镜头32：中景　摩西站在海中向神祈祷，将举起的手杖用力插到海里

镜头33：近景　摩西站在海中向神祈祷，将举起的手杖用力插到海里　　镜头34：特写　手杖进入海中溅起水花

镜头35：大远景　随着手杖入水，水面出现向四处扩散　　镜头36：大远景　随着手杖入水，水面出现向四处扩散

镜头37：特写　水面出现向四处扩散　　镜头38：特写　水面出现向四处扩散　　镜头39：大远景　海水向两边扩散形成了一条路

图5-9e　电影《埃及王子》片段7

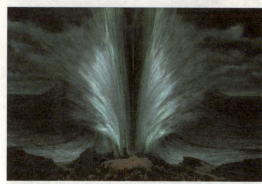
镜头40：大远景　海水向两边扩散形成了一条路

镜头41：全景　人们惊叹地看着海面的变化

镜头42：全景　摩西站在海中的路口

镜头43：近景　摩西看着人群

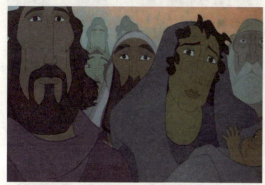
镜头44：近景　人们看着路口

镜头45：大远景　一个人走出人群

镜头46：近景　摩西的哥哥走进路口

镜头47：近景　摩西望向哥哥

图5-9f　电影《埃及王子》片段7

镜头48：中景　哥哥回头向人们笑笑走进路口　　镜头49：中景　人们担忧地看着

镜头50：大全景　人们向海中的小路走去　　镜头51：远景　摇　俯拍　海水向上飞着

镜头52：远景　海水向上飞着　　镜头53：大远景　人们在海底峭壁中艰难地走着

镜头54：全景　人们艰难地走着　　镜头55：大全景　人们艰难地走着

图5-9g　电影《埃及王子》片段7

镜头56：全景　人们艰难地走着

镜头57：大远景　人们艰难地走着

镜头58：全景　人们艰难地走着

镜头59：大远景　人们艰难地走着

镜头60：中景　平摇　大家打起火把

镜头61：大远景　人们打着火把走在海中的小路上，不时闪电处会看到很多美丽的鱼的影子

图5-9h　电影《埃及王子》片段7

镜头62：中景　人们欣赏着海中美景　　镜头63：大远景　海中小路上行进的人们

镜头64：中景　人们欣赏着海中美景　　镜头65：中景　人们欣赏着海中美景

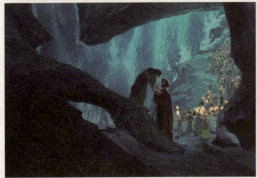

镜头66：大远景　海中小路上行进的人们　　镜头67：中景　摩西帮助老人

 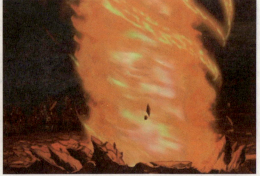

镜头68：特写　摇下　火柱　　镜头69：近景　火柱

图5-9i　电影《埃及王子》片段7

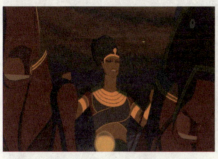 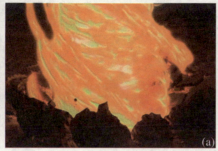 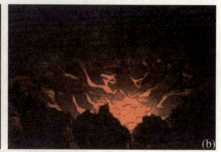

镜头70：近景　法老焦躁的看着远处走进海中的人们　　镜头71：近景—全景　上摇　挡住法老军队的火柱熄灭了

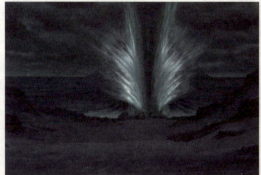 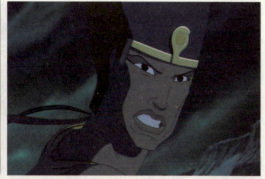

镜头72：大远景　海面上的小路显现出来了　　镜头73：近景　法老发令追上

 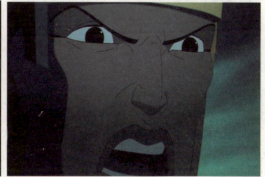

镜头74：特写　法老使用的矛的特写　　镜头75：特写　法老发号施令

镜头76：大全景　军队冲向海里　　镜头77：中景　法老驾车冲向海里

图5-9j　电影《埃及王子》片段7

镜头78：全景　法老驾车冲向海里　　　　镜头79：中景　马车被绊住法老被摔下

(a)　　　　　　　　(b)　　　　　　　　(c)

镜头80：全景　马车被绊住法老摔下

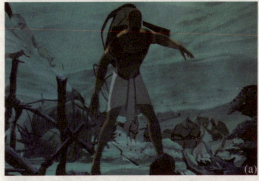

(a)　　　　　　　　　　　　　　　　　(b)

镜头81：全景　推　法老站起来气急败坏地叫嚣

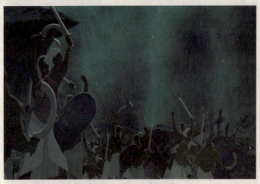

镜头82：全景　埃及士兵冲向人群　　　　镜头83：中景　摩西回头看到追兵
图5-9k　电影《埃及王子》片段7

镜头84：远景 摩西向人群跑去

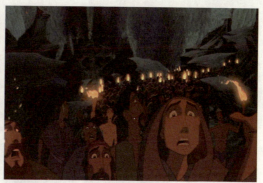
镜头85：全景 人们惊慌失措

镜头86：全景 追兵追来

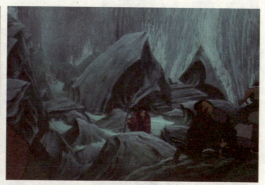
镜头87：全景 人们惊惶逃跑

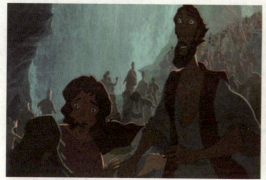
镜头88：全景 人们惊惶向前逃跑

镜头89：大远景 前方一道光线

镜头90：全景 摩西看着人们走出海底

镜头91：远景 埃及士兵追来

图5-91 电影《埃及王子》片段7

第 5 章 动画片《埃及王子》精彩段落视听分析

 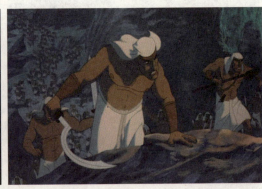

镜头92：大远景　人们走出海底　　　　　镜头93：全景　埃及士兵追来

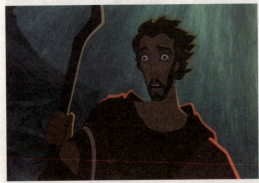 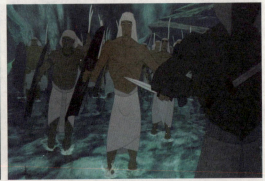

镜头94：中景　摩西惊慌看向追兵　　　　镜头95：全景　海水流下来逐渐淹没了埃及士兵

镜头96：大远景　海水覆盖了海底小道　　镜头97：远景　海水淹没了埃及军队

镜头98：近景　海水冲向法老　　　　　　镜头99：远景　海水卷起法老

图5-9m　电影《埃及王子》片段7

镜头100：远景 海水卷起法老

镜头101：远景 海水将法老打到海岸的岩石上

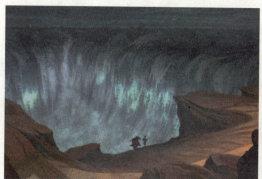
镜头102：大远景 摩西在最后一刻跑出来

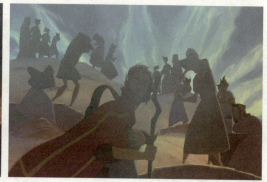
镜头103：全景 摩西回头看着汹涌的海面

镜头104：远景 海中的小路被海水吞噬了

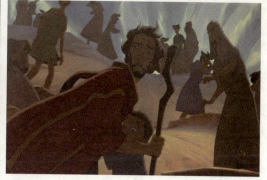
镜头105：全景 摩西回头看着汹涌的海面

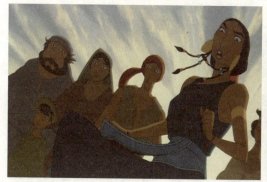
镜头106：中景 人们看着汹涌的海面

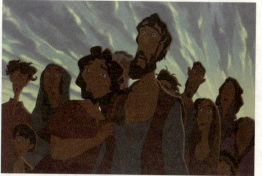
镜头107：中景 人们看着汹涌的海面

图5-9n 电影《埃及王子》片段7

第 5 章 动画片《埃及王子》精彩段落视听分析

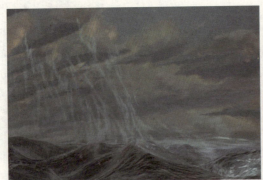

镜头108：远景　海面逐渐恢复平静　　　　镜头109：中景　摩西看着海面

镜头110：中景　人们看着海面　　　　镜头111：中景　人们看着海面

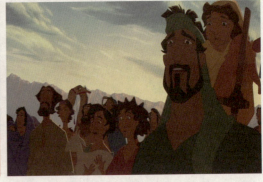

镜头112：中景　人们看着海面　　　　镜头113：中景　人们看着海面

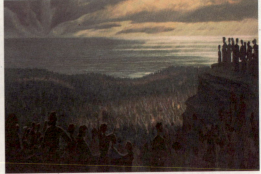

镜头114：中景　人们看着海面　　　　镜头115：大全景　人们欢呼起来

图5-9o　电影《埃及王子》片段7

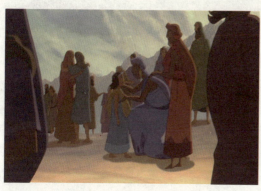
镜头116：全景 人们互相庆祝着

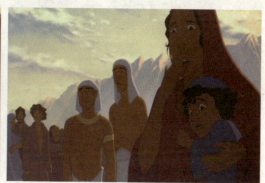
镜头117：中景 人们互相庆祝着

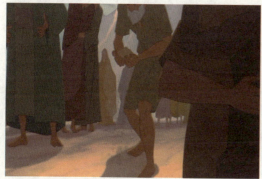
镜头118：全景 有人捧起一把泥土

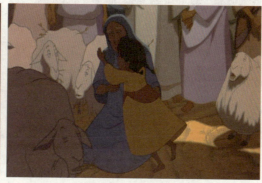
镜头119：全景 人们互相拥抱着

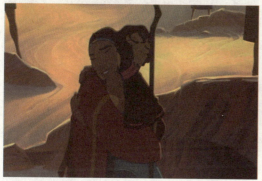
镜头120：中景 摩西与妻子幸福的拥抱着

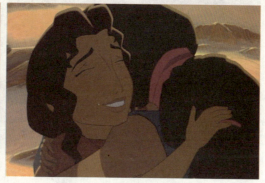
镜头121：近景 互相拥抱庆贺

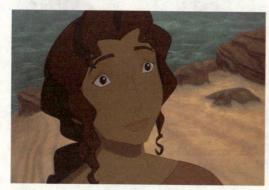
镜头122：近景 姐姐望向摩西

镜头123：近景 摩西也看着姐姐

图5-9p 电影《埃及王子》片段7

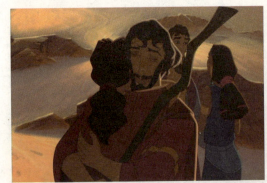
镜头124：中景　互相拥抱

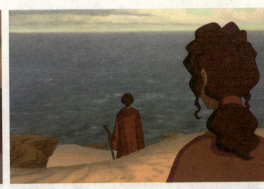
镜头125：全景　摩西走向海边

镜头126：中景　摩西望向海对岸的埃及

镜头127：中景　摩西望向海对岸的埃及

镜头128：大远景　海对岸的法老发狂的咆哮着

镜头129：中景　摩西转身走向人们

镜头130：全景　摩西被人们簇拥着

镜头131：近景　妻子在摩西身边回望着海面

图5-9q　电影《埃及王子》片段7

镜头132：近景 妻子在摩西身边回望着海面

镜头133：中景 摩西望望妻子

镜头134：全景 摩西站在人们中间，背景换成巍峨的群山

镜头135：中景 阳光透过摩西照向人们

镜头136：中景 在山上摩西俯瞰跟随他的子民

镜头137：全景 在山上摩西俯瞰跟随他的子民

图5-9r 电影《埃及王子》片段7

第 5 章 动画片《埃及王子》精彩段落视听分析

读解：

剪辑

这一段是全片的结尾段，也是全片的最高潮。摩西带领希伯来人离开埃及到海边，却发现前有海水阻挡，后有法老带的军队追杀。在镜头28～镜头42中表现摩西利用神力将海水分开，海水向天空飞起，形成一条海中小路。为了表现海水飞溅的气势在镜头35～40中多采用大远景来表现。在镜头61～镜头67中为表现海中小路两旁美丽的海中奇景，多采用大远景。而紧接的镜头68～镜头75和镜头35～镜头40形成鲜明对比，法老气急败坏的带领军队追杀过来。同时色调一组是冷色调，一组是暖色调，也形成了色彩上的对比反差。镜头128是表现失败的法老在岸边叫嚣，采用的是大远景，与本片开篇时使用的法老雕像的特写镜头形成鲜明对照，既呼应开头，又表现了法老有强势转为弱势的故事结局。下一个镜头129却给了摩西近景镜头，充分表现了在摩西带领下，希伯来人美好的未来。

此段剪辑张力无限，即表现了希伯来人离开埃及的快乐，此时节奏舒缓，每个镜头连接的流畅。当发现追兵节奏一下加快，镜头间的连接，景别的变化幅度很大，视觉冲击力很强。这种张弛有度的剪辑是故事结尾又出现了一个大高潮。

音乐

这一段穿插的配乐和音乐，不再像前面的音乐那么痛苦悲伤，而是采用童声和女声，旋律欢快，充分表现得到自由的希伯来人的欢乐心情。

分析影片

请应用所学的视听知识分析将《埃及王子》第三部分摩西降生中剪辑和声音两部分都是怎么表现的，这样表现的意义是什么？

参考片目

[1] 《蒙古王》（Mongol）2008年；德国／哈萨克斯坦／俄罗斯；导演：谢尔盖·博德罗夫；片长125Mins。影片讲述了一代天骄成吉思汗的早年生活。俄罗斯著名电影导演指导的关于讲述成吉思汗生平的电影。

[2] 《先知》（Knowing）2009年；中国台湾；类别：悬疑/惊悚/剧情；导演：亚历克斯·普罗亚斯；主演：尼古拉斯·凯奇。

[3] 《救赎》（Atonement）2007年；英国；导演：乔·怀特。凭借新版《傲慢与偏见》功成名就的年轻导演乔·怀，获得六项国际国内大奖、八项提名。经过两年的精心准备，乔·怀特再施绝技，将目光锁定在并非久远却同样著名的小说家伊恩·麦克伊万那部畅销作品《救赎》身上。以气势磅礴的第二次世界大战的战火硝烟为广阔的历史背景，将一段满含着误会与泪水的情感故事展现出来。遵循原著跌宕起伏的故事情节的同时，聪明的乔·怀特更通过独特电影语言的表达方式，将故事中哀怨情仇、易结难解的人性纠葛诠释得淋漓尽致。再加上宏大的战争历史背景的衬托。一部引人入胜的情感传奇跃然眼前、直抵观众心坎……

[4] 《另一个波琳家的女孩》（The Other Boleyn Girl）2008年；英国／美国；类别：剧情/历史/爱情，导演：贾斯汀·查德维克；片长：115mins。

[5] 《澳大利亚》（Australia）2009年；美国/澳大利亚；类别：冒险／剧情／战争西部；导演：巴兹·鲁尔曼；片长：2hr 45mins。

[6] 《寿喜烧西部片》（Sukiyaki Western Django）2007年；日本；类别：动作/西部；导演：三池崇史。三池崇史导演一向以标新立异著称，这次他又亮了一记令人瞠目结舌的怪招——推出了一部全英文对白的日式西部片。

[7] 《黄金罗盘》（The Golden Compass）2007年；美国/英国；类别：冒险／家庭／幻想／惊悚；导演：克里斯·韦兹；片长：113 min。

[8] 《V字仇杀队》（V For Vendetta）2005年；美国／德国；类型：动作／剧情／惊悚／科幻。

[9] 《我不在那儿》（I'm Not There）2007年，美国；类别：传记／剧情／音乐；导演：托德·海因斯。在这部关于鲍勃·迪伦生平的传记电影中，将分别由六位演员扮演鲍勃·迪伦，分别演绎鲍勃在不同时代的生活故事和音乐经历。

[10] 《地狱男爵2：黄金军团》（Hellboy II The Golden Army）2008年，美国／德国；类别：动作／冒险／幻想。《地狱男爵》系列一直以有标志性意义的惊险动作场面、用角色做基础的壮丽景观标榜自己，然后融合了一个世界上最坚毅、最热爱生命、来自于地狱的战士，书写出了一段让人目瞪口呆的传奇故事……

[11] 《水中女妖》（Lady in the Water）2006年，华纳兄弟；类型：幻想／惊悚／剧情／悬疑；导演：奈特·沙马兰，片长：110min。印度怪才导演，这部片是一部原汁原味的希亚马兰之作，非常值得喜欢他的人看。

[12] 《达芬奇密码》（The Da Vinci Code）2006年；美国；类别：剧情／神秘／惊悚；导演：朗·霍华德；片长：174min。

[13] 《罗生门》（Rashomon）1950年；日本；类别：惊悚／剧情／悬疑／犯罪；导演：黑泽明；片长：88 min。该片是根据日本名作家芥川龙之介的短篇小说《筱竹丛中》改编而成，是大导演黑泽明的惊世之作，被誉为"有史以来最有价值的10部影片"之一。影片以一宗案件为背景，描写了人性中丑恶的一面，揭示了人的不可信赖性和不可知性，然而其结尾的转折又将原有的对整个世界的绝望一改成为最终强调人的可信，赞扬人道主义的胜利和道德的复兴。该片上映后，在欧洲引起轰动，又在美国掀起"黑泽明热"，黑泽明也因而被誉为"世界的黑泽明"。本片获1951年威尼斯国际电影节金狮奖，获第23届奥斯卡最佳外语片奖，并入选日本名片200部。

[14] 《翠西碎片》（The Tracey Fragments）2007年；加拿大；导演：布鲁斯·麦克唐纳德，片长：78 min。

[15] 《特洛伊》（Troy）2004年，美国／马耳他／英国；类别：爱情／动作／剧情／冒险／战争／历史，导演：沃尔夫冈·彼德森，片长：196 min。

[16] 《利物浦》 主要演员：尼夫斯·卡布雷拉，胡安·费尔南德兹；影片内容：影片主人公是位水手，在海上漂泊了整整20年。

[17] 《霍乱时期的爱情》 美国；导演：迈克·内威尔；类型：爱情／剧情；上映日期：2007年11月。这部电影改编自诺贝尔文学奖得主、哥伦比亚著名作家加西亚马尔克斯的长篇小说，导演是刚刚夺得北美票房排行榜冠军的《哈4》一片的导演。内容讲述了一段发生在19世纪末至20世纪初的南美洲的爱情故事。片中的名言是："对于死亡，我感到的唯一痛苦是没能为爱而死。"

[18] 《速度与激情》 美国／德国；导演：罗伯·科恩，类型：动作／惊悚／犯罪；上映日期：2001年6月；片长：106 min。

[19] 《线人》 美国；导演：格雷格·乔丹；类型：惊悚／犯罪／剧情；发行日期：2009年；上映日期：2009年4月；片长：100 min。

[20] 《黑客帝国1》 美国；编剧：安迪·瓦仇斯基·赖瑞·瓦秋斯基；导演：Peter Chung, Andy Jones, Yoshiaki Kawajiri, Takeshi Koike, Mahir. Maeda, Kôji Morim.t., Shinichirô Watanabe；上映年度：2003。20世纪末，拥有AI（人工智能）的机器和人类展开了一场大战，最后人类以失败告终，期间人类把天空弄得黑暗一片，处处闪电，因此也使机器无法利用太阳能作为能源，所以机器只好利用人类的生物能作为他们维持正常运作的能量。

[21] 《黑客帝国2》（The Matrix Reloaded） 2003年5月；类型：科幻／惊悚／动作片；片长：138 min。

[22] 《出神入化》（Young Sherlock Holmes） 1985年12月；英国／美国；导演：巴瑞·莱文森；主演：Roger Ashton。剧情简介：19世纪，年幼的福尔摩斯和年幼的华生医生在同一所寄宿学校就读。福尔摩斯在幼年就表现出了非凡的观察和逻辑推理能力，这让他在学校里很受同学注目。

[23] 《战舰波将金号》 1925年；导演：谢尔盖·爱森斯坦，主演：亚历山大·安东诺夫，格利高里·亚历山大洛夫。该片上映后震惊整个电影界。该片是为纪念1905年"波将金"号军舰起义而拍摄的，全片共分五段，描写的是1905年俄国革命中的一个真实事件。当时，沙皇专制制度已经腐败透顶，广大工农对沙皇反动统治的不满和反抗日益强烈，罢工浪潮遍及全国。1月9日是历史上著名的"血的星期日"，沙皇政府血腥镇压和平示威群众……

[24] 《朗读者》 2008年12月；美国，德国；（英）导演：戴德利。这部电影有很深的政治和法律背景；故事发生在第二次世界大战后的德国，这是一段非常特殊的历史时期。该片改编自德国作家本哈德·施林克的小说，而作者本人是德国的法律教授及法官。《朗读者》获得奥斯卡最佳导演的提名。

[25] 《贫民窟的百万富翁》 2008年；类型：爱情／犯罪；美国；导演：丹尼·博伊尔，洛芙琳·坦丹。影片介绍：贾马尔·马里克（戴夫·帕特尔饰），来自孟买的街头小青年，正遭到印度警方的审问与折磨。原因是贾马尔参加了一档印度版的《谁想成为百万富翁》电视直播节目，然而就在他面对最后一个问题……

[26] 《巴顿将军》 1957年；类型：战争；美国；导演：乔治·C·斯科特，卡尔·马尔登，片长：90 min。好莱坞的最佳宣传片，剧本是根据迪斯拉斯·法拉戈所著的《巴顿：磨难与胜利》和奥马尔·N·布莱德雷所著的《一个士兵的故事》两书内容所创作。影片有意把巴顿描绘成"一个与时代格格不入悲剧式的英雄"，也许正如编剧弗朗西斯·科波拉所说，如果拍一部赞颂他的影片，那简直是笑话，但如果拍一部谴责他的影片，那谁也拍不成。

[27] 《我的父亲母亲》 2000年2月；类型：爱情／剧情，导演：张艺谋，主演：章子怡，孙红雷，郑昊。《我的父亲母亲》是张艺谋执导的一部讲述爱情、家庭、亲情的电影。作品充满了诗意的浪漫，用抒情、单纯的手法表现了一个带着乡土气息的过去时代的爱情故事。影片在色彩运用方面独具匠

心，现实用黑白表现，回忆用彩色表现，使冰冷的现实与美好的回忆形成强烈反差。片中自然环境的非常优美，为故事所表现的爱情增添了亮丽的色彩。

[28] 《纵横四海》 1991年；香港；类型：犯罪片/喜剧片／动作片；导演：吴宇森。这是吴宇森枪战片中最浪漫的一部作品。除了精彩的枪战和对峙场面外，对男女感情的描写也显得细腻无比。周润发、钟楚红、张国荣成熟的明星魅力在片中挥洒自如，令人至今念念不忘。

[29] 《阳光灿烂的日子》

[30] 《阿甘正传》

[31] 《罗拉快跑》Run Lola Run

[32] 《哈利波特与混血王子》

[33] 《澳大利亚》

[34] 《钢琴别恋》

[35] 《拯救大兵瑞恩》

[36] 《辛德勒的名单》

[37] 《埃及王子》

主要参考文献

[1] (美)路易斯·贾内梯.认识电影.(插图第11版) 北京：世界图书出版公司，2007.

[2] [美]大卫·波德维尔，克里斯汀·汤普森.电影艺术——形式与风格.北京：北京大学出版社，2003.

[3] [英]卡雷尔·赖兹，盖文·米勒.电影剪辑技巧.北京：中国电影出版社，2008.

[4] (法)乔治·萨杜尔.世界电影史.北京：中国电影出版社，1982.

[5] 苏牧.荣誉.北京：人民文学出版社，2007.

[6] [美]迈克尔·拉毕格.影视导演技术与美学.北京：北京广播学院出版社，2004.

[7] 邵清风，李骏，俞洁，彭骄雪.视听语言.北京：中国传媒大学出版社，2007.

[8] 张菁，关玲.影视视听语言.北京：中国传媒大学出版社，2008.

[9] 刘立滨主编.视听语言.北京：中国电影出版社，2006.

[10] 苏牧.太阳少年：阳光灿烂的日子.上海：上海人民出版社，2007.

[11] [法]马赛尔·马尔丹.电影语言.北京：中国电影出版社，2006.

[12] 姚争.影视剪辑教程.浙江：浙江大学出版社，2007.

[13] 百度知道.

[14] 王宏建.艺术概论.北京：文化艺术出版社，2000.

[15] 互动百科——全球最大中文百科网站.